오늘도
나무를
그리다

책색 편 · 김충원 쓰고 그림

"오늘도 나무를 그립니다"

나무와 숲을 그린다는 것은 나만의 방식으로 자연을 예찬하는 일입니다. 자연의 일부를 화폭에 옮겨 담는 과정은 무뎌진 감성을 채우고 오롯이 사유의 시간을 즐기게 해 줍니다. 나 홀로 조용히 자연과 교감하며 무언가를 창조하는 기쁨은 무엇과도 바꿀 수 없는 축복입니다. 어느 정도 표현의 기교를 닦는 수고로움이 전제되지만, 그 보상에 비한다면 아무것도 아닙니다. 그림을 그리는 데 필요한 내공은 오랜 기간에 걸쳐 서서히 쌓아 가는 것이 정석이지만 이 책과 함께 한다면 부담 없이 즐거운 놀이가 되어 더욱 빠른 성장이 가능합니다. 늘 책을 휴대하고 다니면서 짬이 날 때마다 습관처럼 조금씩 그림을 그릴 수 있다면 최고의 효과를 낼 수 있습니다. 또한 '어느 정도 표현의 기교를 닦는' 법을 배울 수 있는 행복한 힐링의 과정이 될 것입니다.

이 책을 마칠 때쯤이면 그동안 무심하게 지나쳤던 나무 하나하나가 완연하게 새로운 느낌으로 보이기 시작하고, 늘 다니던 숲길 또한 신선한 설렘과 진한 감동으로 다가올 것입니다.

세상에서 가장 조용하고, 품위 있게 스스로를 힐링할 수 있는 취미 활동인 '나무 그리기'를 통해 당신이 행복한 아마추어 예술가이자 진정한 자연 애호가로 거듭날 수 있기를 기원합니다.

많고 많은 나무들 가운데 한 그루를 골라 그림을 그립니다.

내가 어떻게 관찰하고 어떻게 이해하느냐에 따라

그 나무의 모습은 달라지고, 내 눈에 보이는 만큼 그림으로 바뀝니다.

그 나무는 이제 더 이상 그냥 '나무'가 아닙니다.

나에게 특별한 의미를 지닌 소통의 대상이고

내 삶 속에 함께하는 고마운 존재입니다.

나무를 그리면서 침묵으로 대화하는 법을 배웁니다.

한 걸음 물러서서 바라보는 여유와

겸손의 지혜를 배웁니다. 나무와

마주하는 무언의 시간 속에서

고요함은 조금씩 조금씩

나의 내면을 성장시킵니다.

오늘도 나는 나무를

그립니다.

색연필을 사용하여
나무에 색을 입힙니다

이 책은 전편에 이어 나무에 관한 소소한 이야기와 함께 색연필을 사용하여 나무 드로잉에 가장 간편하게 색을 입히는 여러 가지 방법과 과정을 소개합니다.

스케치나 형태 드로잉에 대한 기초는 전편인 《오늘도 나무를 그리다》에서 충분히 다루었다고 보고, 이번 채색편은 초보자들도 색채를 사용하여 명암과 톤을 표현하는 재미를 느껴볼 수 있도록 구성하였습니다. 단순한 스트로크 연습에서 시작해 조금씩 손과 눈의 감각을 키워 나가는 과정으로 진행되며, 후반부로 갈수록 사실적이고 세밀한 묘사가 필요한 그림들이 이어집니다.

색연필은 다른 어떤 채색 화구보다 사용하기 쉽고, 스트로크가 연필 드로잉과 같기 때문에 전편에서 스트로크 연습을 충분히 했다면 그리 어렵지 않게 따라갈 수 있습니다. 커피나 와인처럼 드로잉도 익숙해져야 작은 차이를 알 수 있게 됩니다. 익숙해진다는 의미는 많은 연습과 경험을 쌓는다는 것이고, 이 책은 조금 더 쉽고 재미있게 다양한 드로잉을 경험해 볼 수 있도록 도와줍니다. 보기 그림을 보고 덜컥 겁먹을 필요는 없습니다. 보기는 김충원의 그림일 뿐 여러분은 제 그림을 참고로 자신의 나무 그림을 나름대로의 방식과 개성으로 그리면 됩니다. 똑같이 그린다는 욕심만 내려놓을 수 있다면 이 책과 함께하는 시간이 더욱 값지고 즐거울 수 있습니다.

나무를 잘 그린다는 것은 나무를 '나무답게' 그려 내는 것입니다. 모든 시각 예술은 관념적인 표현과 사실적인 표현이 공존합니다. 관념

적인 표현이란 대상을 단순화하거나 그리는 사람의 감정이나 생각에 따라 실제와는 다른 이미지로 나타내는 것이고, 사실적인 표현은 말 그대로 대상을 보이는 그대로 실제 모습과 최대한 가깝게 그리는 것입니다. 일반적으로 일러스트레이션, 혹은 일러스트라고 줄여서 부르는 표현 방식은 관념적인 표현에 속합니다. 우리의 뇌는 대상을 단순화시켜 기억하려는 특성이 있어서, 때로는 관념적인 표현이 사실적인 표현보다 더 큰 시각적인 재미를 주고, 그림을 더 쉽게 이해할 수 있게 합니다. 그래서 사람들은 종종 일러스트 형식의 단순한 나무 그림을 사실적인 나무 그림보다 더욱 '나무답다'라고 인식하기도 합니다. 이 책은 일러스트 방식의 그림으로 채색의 기초와 감각을 기르고, 그 기본기를 바탕으로 세밀한 묘사가 필요한 사실적 표현을 익히는 과정으로 구성하였습니다.

모든 표현 예술은 그것을 즐기는 사람의 '취향'이 가장 중요하지만 이 역시 경험이 축적되어서 얻어지는 결과물입니다.

꾸준한 연습을 통해 자신의 '취향'을
발견하시길 바랍니다.

색연필의 특성을 이해하고
색연필 그림의 매력을 알아 갑니다

색연필은 종류에 따라 색감이 크게 달라집니다. 유성은 색감이 진하고 수성은 약합니다. 색연필 심이 무를수록 빨리 닳지만 굵고 선명한 선이 그어지고, 심이 단단할수록 가늘고 흐릿한 선이 그어집니다. 특별히 선호하는 색연필이 없다면 가급적 스트로크가 편하고 발색이 좋으며 심이 부드러운 유성 제품을 권합니다. 색의 종류는 많으면 많을수록 좋겠지만 초보자는 48색 정도면 적당합니다. 다만 무채색 계열이 부족할 수 있으므로 밝은 회색 종류 몇 자루를 화방에서 별도로 구매하는 것이 좋습니다.

섬세한 표현을 위해서는 심을 자주 깎아 주어야 합니다. 색연필 심을 커터로 깎는 것은 무척 성가신 일이므로 연필깎이를 사용하는 것이 편하고 전동식이 있으면 더욱 편리합니다.

지우개도 필요합니다. 반드시 말랑말랑한 미술용 제품을 사용합니다. 대각선으로 잘라 모서리 부분을 사용하면 세밀한 지우기가 가능합니다. 지우개로 색연필을 깨끗하게 지워 낼 수는 없지만 부드럽게 문지르거나 톡톡 찍는 방법을 사용해 지나치게 진해진 선을 톤 다운 할 수 있습니다.

그 밖에도 찰필(종이를 단단하게 감아 연필처럼 만든 제품)이나 검은색 펜, 연습용 스케치북도 있으면 좋습니다.

나무를 쥐고 나무를 그리는 것이니 색연필과 나무는 서로 궁합이 잘 맞습니다. 특히 색연필은 이 책의 크기처럼 작은 그림을 그릴 때 효율

적이고, 물감처럼 반드시 함께 갖추어야 할 별도의 준비물이 필요 없습니다. 연필로 글씨를 쓰듯이 스트로크를 하면 되고, 큰 비용이 들지 않으며 시간이 지나도 색이 변하지 않습니다. 그동안 색연필을 많이 사용해 보지 않았다면 지금부터 자신이 가지고 있는 색연필의 특성을 이해하고 색연필 그림이 얼마나 매력적인지를 조금씩 알아갑니다. 한 장 한 장 연습을 더 해갈수록 감각은 더욱 예민해지고, 표현의 기교가 늘수록 선과 색깔의 아주 작은 차이를 발견할 수 있게 됩니다. 아무쪼록 끝까지 포기하지 않는 인내심과 집중력으로 마지막 장까지 최선을 다하기를 바랍니다.

그림을 그리기 위해서는
상상력이 필요합니다.
바로 그 상상력 때문에
세상의 모든 그림은 저마다의
개성을 갖게 되는 것입니다.
진짜 잘 그린 그림은 실물과
똑같이 그린 그림보다 독특한 느낌과
개성이 살아 있는 그림일 것입니다.

톤 조절을 연습해 봅니다

약하고 부드러운 톤부터 강하고 거친 톤까지 강약을 조절하는 연습입니다. 평소에 자신의 그림 톤이 약하다고 생각되는 사람은 강한 톤을 연습하고, 반대의 경우에는 부드러운 터치를 연습합니다.

4단계로 나누어 톤을 표현해 보세요. 가장 약한 톤과 가장 강한 톤을 그린 다음, 중간 톤을 2단계로 표현해 보세요.

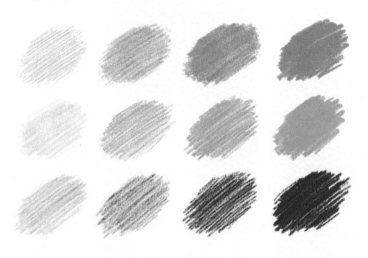

똑같은 나무 그림을 4단계 톤으로 구분해 그려 보세요.

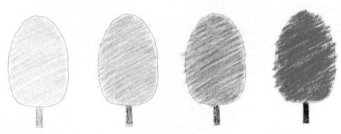

선을 긋는 연습을 합니다

모든 드로잉의 기술은 진한 선과 엷은 선,
굵은 선과 가는 선을 능숙하게 다루는
스트로크 능력으로 결정됩니다. 때로는
꼼꼼하게, 때로는 시원시원하게 선을
그어 원하는 형태와 색감을 만들어 냅니다.
그러기 위해서는 많은 연습을 통해 감각을
익혀야 합니다.

보기 그림처럼 선을 긋기 위해서는 색연필 심을 항상 날카롭게 유지
해야 합니다. 스트로크는 선을 긋는 사람의 개성에 따라 다르게 나타
납니다. 성격이 급하고 활동적인 사람은 가늘고 약한 선보다 강하고
굵은 선을 그을 때 더 편안함을 느낍니다. 반대의 성격인 경우에는 진
하고 강한 스트로크를 습관적으로 어려워합니다. 스트로크 연습은
자신에게 불편하다고 느껴지는 선을 잘 그을 수 있도록 노력하는 과
정이라 할 수 있습니다.

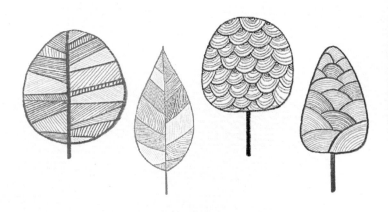

선의 굵기에 변화를 주어
나무의 줄기와 가지를 나타냅니다

줄기는 강하고 굵게, 가지는
약하고 가는 선으로 나타
내는 것이 나무 드로잉의
가장 중요한 요소입니다.
줄기와 가지를 나무의 뼈
대로 보고, 잎은 뼈대에 살
을 붙인다는 느낌으로 그림
을 그립니다.

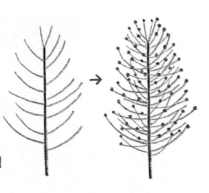

모든 줄기와 가지는 땅에 가까울수록 굵어지고, 하늘을 향하거나 가
장자리로 갈수록 가늘어집니다. 스트로크의 강약을 조절하거나 연필
의 각도를 다르게 해서 선의 굵기를 다양하게 나타낼 수 있습니다. 심
이 무른 색연필은 심의 길이를 짧게 깎아야 잘 부러지지 않습니다. 선
그림을 그릴 때는 선이 겹쳐지거나 톤이 달라지지 않도록 세심한 주
의를 기울여야 합니다.

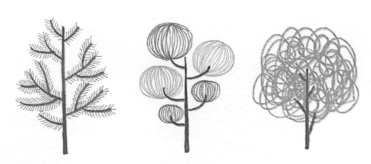

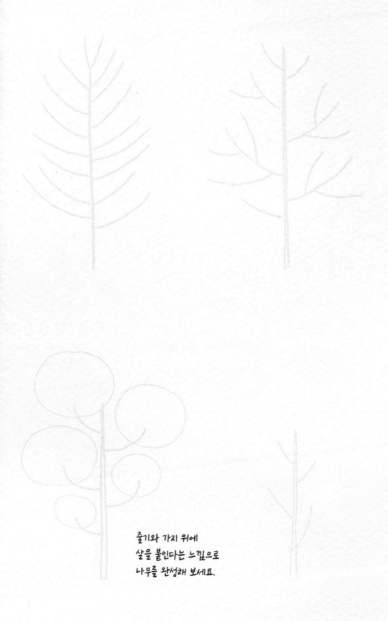

줄기와 가지 위에
살을 붙인다는 느낌으로
나무를 완성해 보세요.

나무를 순서대로
그리는 연습을 해 봅니다

대들보처럼 나무를 지탱하는 주요 줄기에서 시작하여 가는 가지로
진행해 나가는 순서대로 나무를 그려 보세요.

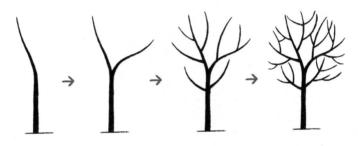

오른쪽 보기 그림은 일정한 간격으로 가는
선을 촘촘하게 긋는 스트로크 연습을
하기 위한 나무 그림입니다. 초보자
가 볼 때는 그리기 몹시 까다로워
보이지만 집중을 해서 선을 하나
하나 긋다 보면 누구나 가능하다
는 것을 알게 됩니다. 오른손잡이
의 경우, 왼쪽으로 볼록한 곡선이 반
대 방향으로 휜 곡선보다 선을 긋기가
훨씬 편합니다. 책을 빙글빙글 돌려 가며
자신이 편하게 스트로크할 수 있는 각도를
찾아 그리는 것이 요령입니다.

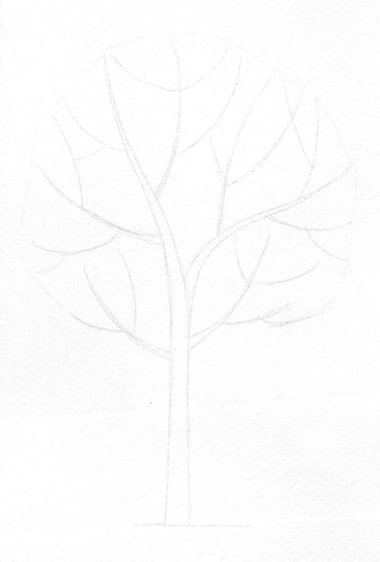

이번에는 순서를 바꿔서 잎을 먼저 그리고 줄기와 가지는 나중에 그려 봅니다. 색 위에 다른 색을 겹쳐서 칠할 때는 언제나 나중에 칠하는 색이 더 진하고 어두워야 합니다. 또한 바탕 채색이 부드러울수록 그 위에 선명한 레이어가 만들어집니다.

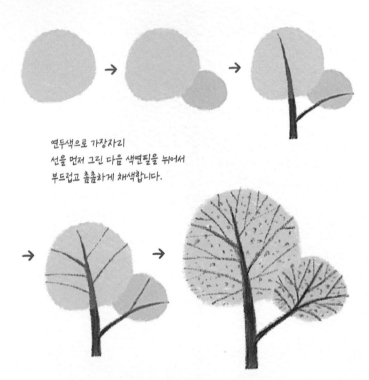

연두색으로 가장자리
선을 먼저 그린 다음 색연필을 뉘어서
부드럽고 촘촘하게 채색합니다.

색연필은 종이와의 마찰로 색연필 심의 가루가 종이 표면의 미세한 요철에 달라붙어 색이 표현되므로 종이의 특성에 따라 전혀 다른 질감이 나타납니다. 종이의 표면이 거칠수록 색감은 진하고 선명하지만, 가루가 붙지 않은 요철의 오목한 부분은 흰색으로 남아 있습니다.

형태와 색의 변화로
개성 있는 나무를 표현합니다

나무는 한결같은 모습이지만 나무 드로잉은 그리는 사람의 마음에
따라 얼마든지 변화가 가능합니다.

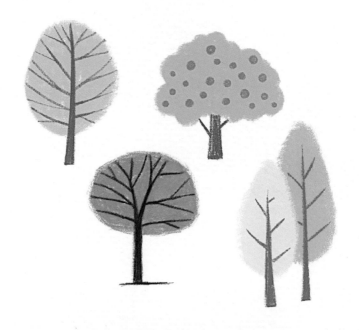

복잡한 형태를 단순하게 만들기도 하고 색을 마음대로 바꿔서 새로운
느낌을 연출할 수 있습니다. 나무 드로잉이 사진을 찍는 것보다 재미
있는 이유입니다. 특히 보기 그림과 같은 일러스트 드로잉은 더욱 많
은 변화를 통해 그리는 사람의 개성을 표현할 수 있습니다.

여러 가지 스트로크로
재미있게 나무를 표현해 봅니다

나무 형태의 가장자리 선을 그린 다음 빙글빙글 돌리는 느낌으로 스
트로크해서 채색해 봅니다.

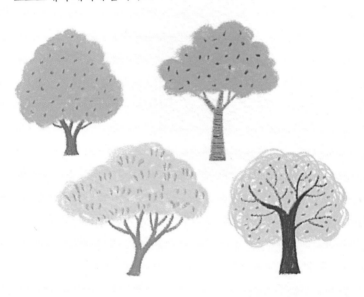

이와 같은 구불구불한 곡선 스트로크를 '스퀴글Squiggle'이라 하며
색연필 드로잉의 중요한 스킬입니다. 일정한 압력을 유지하며 스퀴글
스트로크를 하면 연필 자국이 크게 남지 않는 깔끔한 느낌의 일러스
트 컬러링이 가능합니다. 연필을 약간 눕힌 상태에서 가는 선보다는
적당한 두께의 선으로 손가락의 힘을 빼고 부드럽게 스트로크를 할
수 있도록 연습합니다.

색다른 스트로크를 연습합니다.
나무의 줄기와 가지를 그린 다음 스퀴글 스트로크를 변형한 스프링 형태의 스트로크로 나뭇잎을 표현해 봅니다.

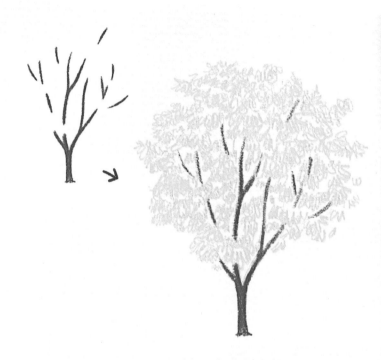

나무줄기를 그릴 때 중간중간 공간을 비움으로써 잎에 가려 보이지 않는 부분을 나타냅니다. 줄기는 파란색, 잎은 노란색으로 선택해 채색하여 산뜻하고 강렬한 대비를 표현했습니다. 보기 그림에서는 잎에 노란색만 사용했지만 주황색이나 갈색과 섞어 그려도 좋습니다. 이 책이 색에 대한 감각을 익히고 키우는 계기가 되기를 바랍니다.

마음에 드는 색을 사용하여
스프링 형태의 스트로크로
나무를 완성해 보세요.

벚나무를 점으로 표현하는 연습을 해 봅니다.

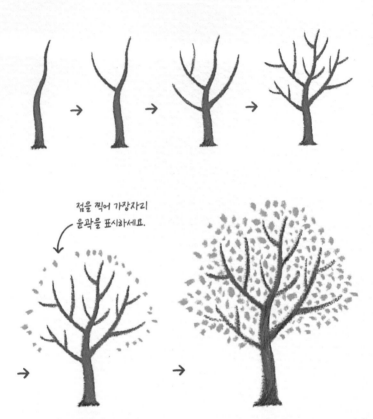

점을 찍어 가장자리 윤곽을 표시하세요.

점을 톡톡 찍는 것보다 약간 힘을 주어 누르거나 문지르는 느낌으로 스트로크하는 것이 좋습니다. 촘촘한 정도와 점의 크기에 따라 느낌이 달라지고 줄기의 색이 옅을수록 점이 강조됩니다. 다른 종이에 점의 크기와 색을 다르게 하여 새로운 벚나무를 그려 보세요.

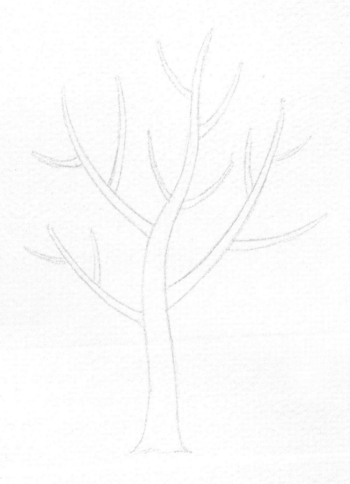

줄기와 가지, 꽃과 잎을
조화롭게 표현합니다

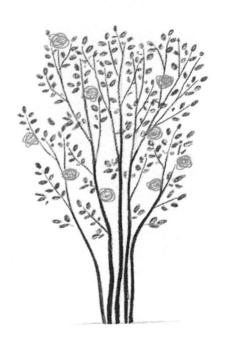

먼저 줄기와 가지를 그립니다. 그 위에 빨간색으로 스퀴글 스트로크
하여 꽃을 그리고, 진한 올리브그린색으로 작은 잎사귀들을 꼼꼼하게
그려 넣습니다. 가지를 표현할 때 가지가 가늘어질수록 농도를 흐리
게 조절하는 것이 포인트입니다. 그래야 꽃과 잎의 색이 더욱 선명하
게 드러납니다. 선이 굵어지지 않게 심을 자주 깎아 주고, 서두르지 말
고 천천히 그리기 바랍니다.

아름드리 느티나무의 줄기와 잎을 그려 봅니다.

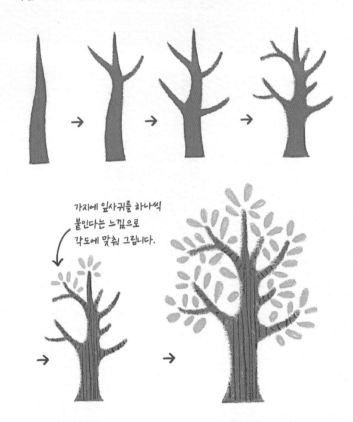

가지에 잎사귀를 하나씩
붙인다는 느낌으로
각도에 맞춰 그립니다.

나무 드로잉에서 줄기와 잎 색의 조화는 그림의 전체적인 느낌을 결정짓는 가장 중요한 요소입니다. 나무를 그릴 때 가장 많이 사용하게 되는 초록색의 경우, 가급적 채도가 높은 순수한 초록색 대신 올리브 그린색이나 샙그린색 등 채도가 낮은 초록색 계열을 선택합니다. 그러면 좀 더 세련된 이미지를 표현할 수 있습니다.

색을 섞는 방식
혼색에 대해서 알아봅니다

물감은 팔레트 위에서 서로 다른 물감을 섞어 새로운 색을 만들어 내지만, 색연필은 색을 겹쳐 칠하거나 아래 보기 그림에서처럼 선이나 점을 이용하여 여러 가지 색을 혼합하게 됩니다. 혼색을 통해 세련되고 다양한 색감을 만들어 낼 수 있습니다.

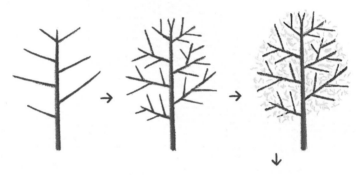

그림을 잘 그린다는 의미에는 색을 잘 고르고 잘 만들어 낸다는 뜻도 포함됩니다. '색감'이란 색의 전체적인 느낌으로, 그림을 그리는 사람들이 흔히 말하는 톤과 비슷한 의미로 사용됩니다. 형태가 불안정하더라도 색감이 좋은 그림은 보는 사람을 기분 좋게 만듭니다.

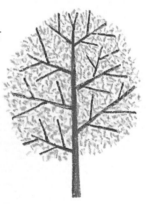

색을 겹쳐 칠하는 혼색 연습을 해 봅니다. 색을 가장 먼저 칠하는 것을 1차 채색, 혹은 '밑칠'이라고도 부릅니다. 밑칠이 너무 진하면 겹쳐 칠하는 색이 잘 보이지 않고 혼색이 잘 이루어지지 않습니다.

베이지색 + 초록색

노란색 + 주황색

다크그린색 + 흰색

노란색 + 초록색

밑칠 위에 같은 계열의 조금 더 진한 색을 혼색하여 나무의 입체감을 표현하는 연습입니다. 이 과정은 나무 드로잉의 중요한 기초이므로 빈 종이에 많은 연습을 해 보기 바랍니다.

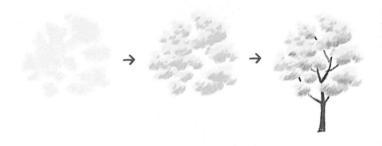

색연필을 같은 계열의 색으로 밝은색부터 어두운색까지 세 자루 준비합니다. 가장 밝은색으로 밑칠을 한 다음, 중간 톤과 어두운 톤으로 채색을 진행합니다. 잎과 잎 사이의 공간을 메우지 않도록 주의하면서 어두운 부분에 색을 덧칠하여 음영을 표현하는 연습입니다. 줄기와 가지는 마무리 단계에서 진한 갈색으로 그립니다. 아래 보기 그림을 보고 오른쪽의 밑그림에 연습해 보세요.

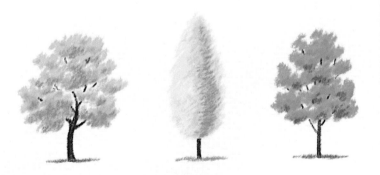

이번에는 초록색 계열의 색 두 가지를 사용하여 같은 방식으로 상록수를 그려 봅니다.

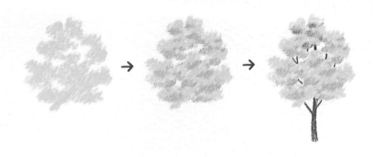

밑칠은 언제나 약한 톤으로 부드럽게 해야 합니다. 톤 조절은 손의 감각이 예민하게 작용하며, 좋은 그림을 그릴 수 있게 만드는 기본적인 스킬이라고 할 수 있습니다. 노래를 부를 때 강약 조절이 중요한 것처럼 그림을 그릴 때도 마찬가지입니다. 많은 연습을 통해 작고 미세한 톤의 차이를 구별하고 표현하는 법을 익히기 바랍니다.

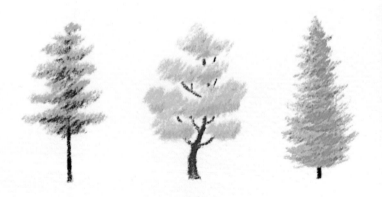

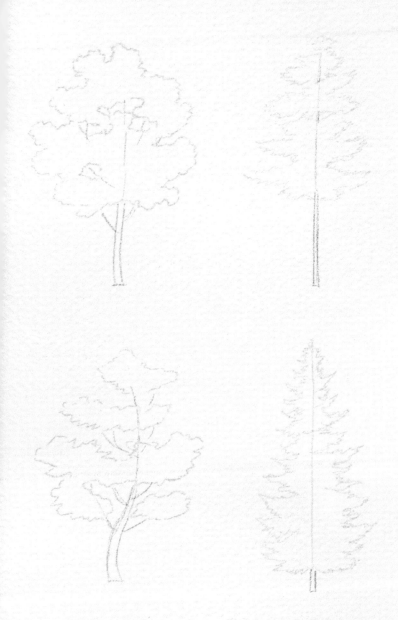

각양각색의 나뭇잎을
자세히 관찰하고 그려 봅니다

나뭇잎을 자세히 들여다 보면 저마다 다른 모양과 계절에 따라 달라지는 색깔들을 발견하는 재미가 있습니다.

잎사귀는 나무의 작은 일부분이지만 그 자체만으로 하나의 작은 나무와 같습니다. 마치 나무의 줄기와 가지처럼 뻗어 있는 굵고 가는 잎맥을 관찰하고 그리는 일은, 나무 한 그루를 그리는 과정과 다르지 않습니다. 그냥 보는 것도 재미있지만, 그려 보면 예전에는 모르고 있던 많은 신기한 것을 알게 됩니다. 작은 잎사귀 한 장에서 오묘한 자연의 이치를 배웁니다. 왼쪽의 보기 그림을 참고로 하여 오른쪽 밑그림에 색을 입혀 보세요. 왼쪽 페이지에 그림을 그릴 때는, 책 양쪽 면이 평편하게 되도록 밑에 얇은 책 같은 것을 받쳐 놓고 그리면 좀 더 편안하게 그릴 수 있습니다.

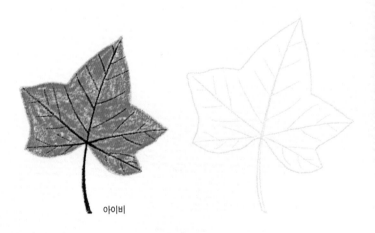

아이비

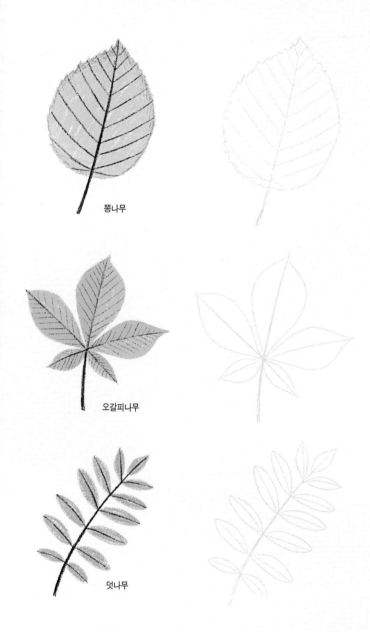

뽕나무

오갈피나무

덧나무

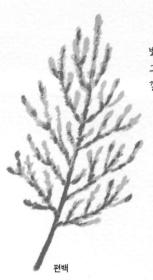

뾰족한 심으로 작은 동그라미를
그리듯 빙글빙글 돌려가며
길게 이어지는 스트로크를 해 보세요.

편백

편백은 측백나무와 잎 모양이
비슷하지만 잎의 뒷면을 보면
구분할 수 있습니다. 편백 잎
은 Y 자 모양의 흰색 선이 배
열되어 있는 반면, 측백나무
는 무늬가 없습니다.

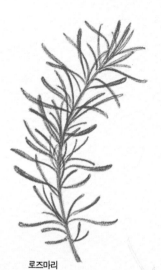

로즈마리

로즈마리는 초보자들도 집에서 쉽게 키울 수 있는 허브 식물로, 줄기를 잘라 심는 꺾꽂이 방식으로 재배할 수 있습니다. 커먼로즈마리와 앙증맞고 귀여운 연보랏빛 꽃을 풍성하게 피우는 클리핑로즈마리, 두 종류가 있습니다.

가을 나뭇잎을
그려 봅니다

나무는 낙엽을 만들기 위해 '떨켜'라는 일종의 비워 내기 시스템을 가지고 있습니다. 겨울이 다가오면 나무는 에너지와 양분을 아끼기 위해 잎을 떨굴 준비를 합니다. 광합성을 하는 잎의 풍부한 영양분을 줄기로 저장한 다음, 가지와 잎이 연결된 부분에 떨켜층을 형성합니다. 떨켜로 수분을 차단당한 잎은 엽록소가 서서히 파괴되면서 원래부터 가지고 있던 색소들이 나타나는데, 이것이 바로 '단풍'입니다. 이후 잎은 점점 말라서 낙엽이 되고, 나무는 잎이 떨어진 자리에 단단한 코르크층을 만들어 수분 손실과 유해 미생물로부터 자신을 보호합니다. 혹독한 겨울을 나기 위한 나무의 놀라운 생존 전략입니다.

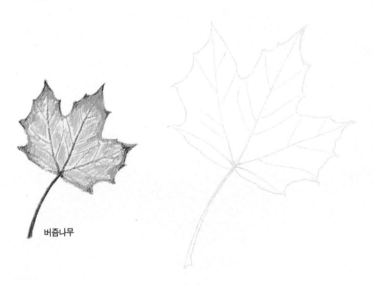

버즘나무

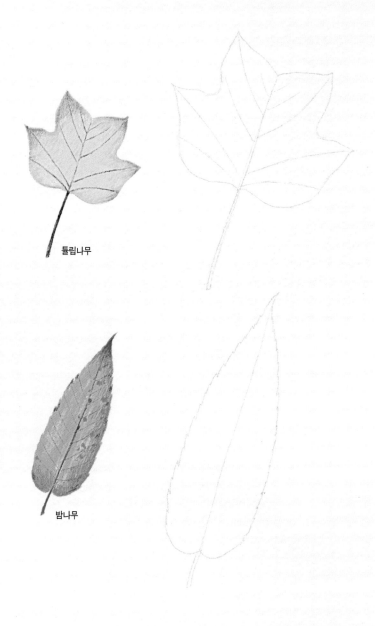

튤립나무

밤나무

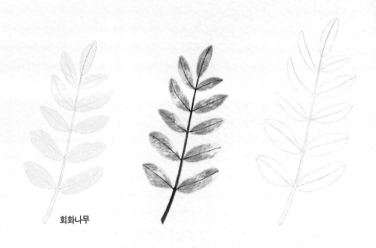

회화나무

아파트 입구에서 늘 한결같은 모습으로 저를 반겨 주는 회화나무와 어릴 적 설레는 간식이었던 달고나의 향을 떠올리게 하는 계수나무의 잎사귀입니다. 낙엽을 표현할 때는 보기 그림과 같이 노란색 계열의 색으로 부드럽게 밑칠을 마친 다음 주황색이나 빨간색, 자주색이나 갈색을 사용해서 2차 채색을 합니다.

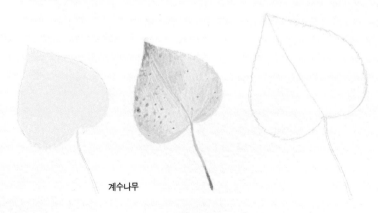

계수나무

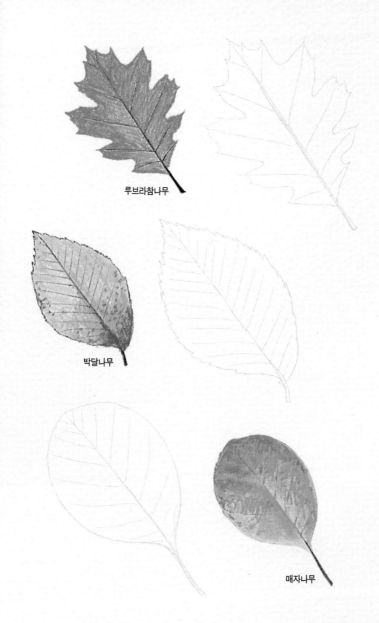

루브라참나무

박달나무

매자나무

다양한 방법으로
잎, 열매, 줄기 등을 그려 봅니다

섬세하고 깔끔한 스트로크로 재미있는 일러스트 드로잉을 해 보세요.
까다롭고 복잡해 보이지만 천천히 스트로크를 거듭하다 보면 누구나
멋진 일러스트를 완성할 수 있습니다. 단순한 형태를 반복하여 표현
하는 나뭇잎 드로잉은 비교적 특별한 기술이 필요하지 않으며 시간이
지남에 따라 조금씩 완성도가 높아지는 자신의 그림을 보면서 성취감
도 느낄 수 있습니다.

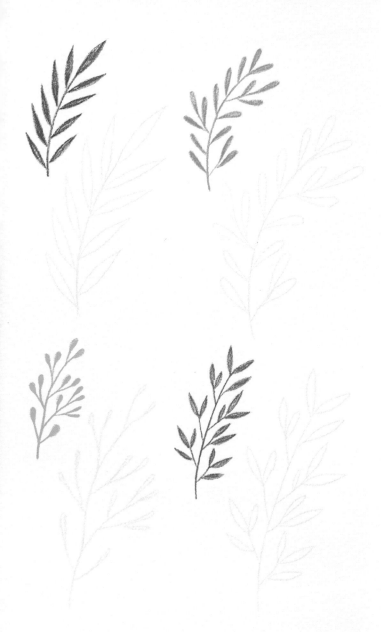

옻나무 잎입니다

옻나무 잎을 그리며 그러데이션을 연습해
봅니다. 옻나무 잎은 본래 붉은 자줏빛 단
풍이 들지만 청보라색으로 표현했습니다.

진한 청보라색을 사용하여
세심하게 힘을 조절하며 부드
러운 그러데이션을 나타냅니다.
색연필 심을 날카롭게 유지하여 스트
로크의 결이 드러나 보이게 합니다.
줄기와 잎의 끝부분을 가장 진
한 톤으로 마무리합니다.

태산목 잎입니다

목련과 나무 가운데 가장 크게 자라는
태산목입니다. 잎과 가지를 일러스트
형식으로 그렸습니다.

Magnolia

목련은 '나무 위에 핀 꽃'이란
뜻으로, 높은 나뭇가지 끝에 피어 있는
태산목의 꽃은 연꽃처럼 탐스럽고
우아합니다. 이른 봄, 활짝 핀 목련꽃
꽃잎들이 한 장 한 장 떨어져 내리면
파릇파릇한 새순이 돋아나고
본격적인 봄이 시작됩니다.

키버들 잎입니다

초록색 계열의 색 세 가지를 사용하여 채색해 봅니다. 채색을 시작하기 전에 빈 종이에 세 가지 색을 나란하게 칠해 보고 서로 잘 어울리는지 확인합니다.

키버들은 선버들, 갯버들 등과 함께 개울가의 축축한 땅에서 흔히 볼 수 있는 버드나무 종류입니다.

대나무 잎입니다

왼쪽 키버들 채색과 같은 방식으로
같은 색 계열의 색 두세 가지를 사용
해 변화를 주는 채색을 해 봅니다.
스트로크의 강약을 조절하여 톤의
변화를 주어도 좋습니다.

대나무의 한자 죽竹은
예전에 중국의 남쪽 지방에서
'댁'으로 발음했습니다.
우리나라에서는 댁의 'ㄱ'이
탈락되어 '대'가 되었고
일본으로 건너가서는
'다'가 되어 나무를 칭하는
'케'와 함께 '다케'라고
부릅니다.

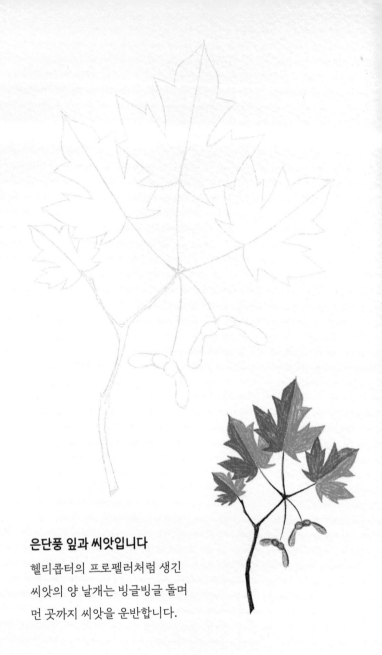

은단풍 잎과 씨앗입니다

헬리콥터의 프로펠러처럼 생긴
씨앗의 양 날개는 빙글빙글 돌며
먼 곳까지 씨앗을 운반합니다.

대왕참나무 잎과 도토리열매입니다

어릴 적 뒷산에서 주워 온 도토리열매에
이쑤시개를 꽂아 팽이를 만들어 놀았던
기억이 있습니다. 잎가장자리를 둥글게
변화를 주고 가운데 잎맥을 중심으로 두
가지 톤으로 표현했습니다.

밑그림을 그릴 때, 실제 모습과 조금 다르게
색이나 형태에 그래픽적인 변화를 주는 것도
재미있습니다. 자신만의 개성 있는 표현은
이처럼 작은 변화를 주는 것으로 시작됩니다.

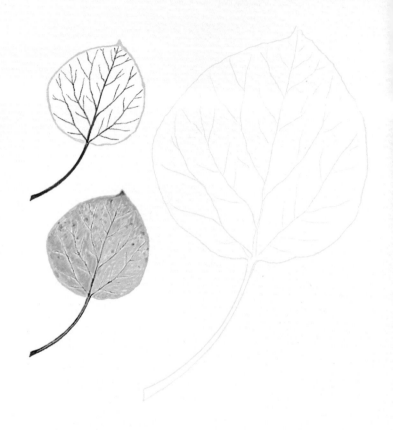

사시나무 잎입니다

같은 버드나무과에 속하는 황철나무 잎과 비슷하지만 좀 더 둥근 형태를 가지고 있습니다. '사시나무 떨듯 한다'는 말에서 알 수 있듯이 예전에는 마을에서 흔히 볼 수 있는 나무였지만 기후 온난화로 높은 산이 아니면 쉽게 볼 수 없는 나무가 되었습니다. 대신 사시나무와 은백양나무의 교잡종인 은사시나무가 가로수는 물론 전국의 숲에서 왕성하게 자라고 있습니다.

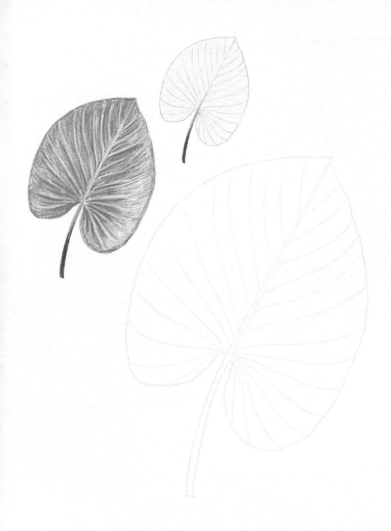

베란다에서 키우는 안시리움 잎입니다

아이보리색으로 부드럽게 밑칠한 다음 2차 채색을 합니다. 톤 조절
을 통해 둥글게 말린 형태를 표현할 수 있습니다.

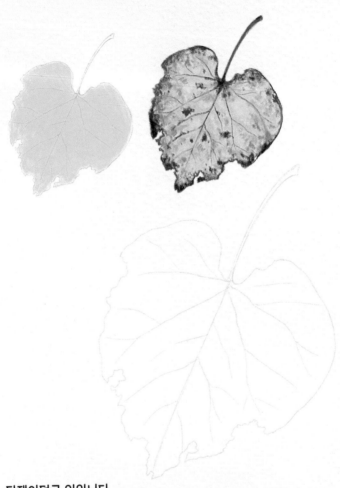

담쟁이덩굴 잎입니다

잎의 모양은 두 가지로, 보기와 같은 손바닥 모양의 큰 잎과 세 갈래로 나뉜 작은 잎이 함께 납니다. 담벼락에 달라붙어 올라갈 수 있게 하는 붙임뿌리는 덩굴손이 변해 개구리 발처럼 발달한 것입니다.

밤나무 낙엽입니다

자동차 앞 유리창에 떨어져 있던 잎
을 부서질까봐 조심스레 들고 들어와
그렸습니다. 형태는 뒤틀리고 흙빛에
가까운 색으로 변했지만 그림을 그리
기에는 멋진 소재입니다.

은행잎을 세밀화로 그려 봅니다

올리브그린색 색연필을 날카롭게
깎아 윤곽선을 가늘게 그립니다.
진한 갈색으로 갈변된 부분을 그린
다음 노란색으로 겹칠하여 마무리
합니다. 겹칠의 강도에 따라
밑칠 선이 묻히기도 하고
드러나기도 합니다.

은단풍 잎입니다

잎 뒷면이 은백색이라서 은단풍이라고
부릅니다. 비슷하게 생긴 설탕단풍과
함께 서양에서는 수액을 채취하여 메
이플 시럽을 만들어 먹습니다.

팔손이 잎입니다

따뜻한 남쪽 바닷가에서 자주 볼 수
있습니다. 실내에서도 잘 자라는
원예 식물로, 손바닥 모양의 큼직한
잎이 7~9 갈래로 갈라져 있어
'팔손이'라고 합니다.

몬스테라 잎입니다

대표적인 공기 정화 식물로 진한 초록색 잎과 초록색에 아이보리색 무늬가 있는 잎, 두 종류가 있습니다. 초보자도 키우기 쉽고, 줄기를 잘라 물에 담가 키우는 수경 재배 방식도 재미가 있습니다.

버드나무 가지입니다

물가에서 잘 자랍니다. 수양버들이나
능수버들과는 달리 가지가 아래로
축 처지지 않기 때문에 다른 종류의
나무로 혼동하기도 합니다.
보기 그림은 한강 둔치에서
사진을 찍어 두었다가
그린 것입니다.

세밀화 그리기에는
끈기와 인내심이 요구됩니다.
보기 그림과는 다르게
단순한 형태로 그려도 괜찮습니다.

동백나무 잎입니다

빽빽하게 나 있는 진한 초록색 동
백나무 잎을, 서너 가지 종류의
초록색을 사용해 잎과 잎 사이의
깊이감을 표현해 보세요. 치밀한
스트로크로 광택이 있는 잎의 질
감까지 표현할 수 있습니다.

실제로 눈에 보이는 잎들은
색의 차이가 없이 비슷하지만,
느낌에 따라 색채 구성을 하듯
색의 변화를 주면 더욱 재미있습니다.

올리브나무 잎과 열매입니다

일조량이 풍부한 베란다에서도 잘 자라기 때문에 원예 식물로 인기가 많습니다. 가지와 잎이 제멋대로 자라지만, 곧고 바른 줄기 위에 가지와 잎을 둥근 모양으로 가꾸어 주면 아주 예쁜 토피어리 화분이 됩니다.

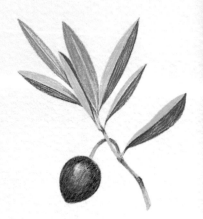

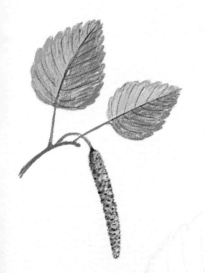

물오리나무 잎과 꽃입니다

오리나무 종류는 봄이 되면 열매처럼 생긴 길쭉한 자루 모양의 꽃이 핍니다. 보통은 가지 끝부분에 서너 개의 꽃이 달리는데 보기 그림에서는 한 개의 꽃만 그리고 나머지는 생략했습니다.

같은 자작나무과에 속하는 물오리나무와 오리나무는
잎의 가장자리를 보면 금방 구분할 수 있습니다.
오리나무의 잎은 좀 더 좁고 가장자리에 굴곡이
없는 반면, 물오리나무의 잎은 동그스름하고
가장자리가 둥근 톱니 모양입니다.

도토리열매와 솔방울을 세밀화로 그려 봅니다

도토리열매의 뚜껑 부분과 아래쪽 매끄러운 열매 부분은 전혀 다른
질감을 가지고 있습니다. 열매의 표면은 긴 스트로크로 음영과 함께
질감을 표현해 내는 것이 포인트입니다.

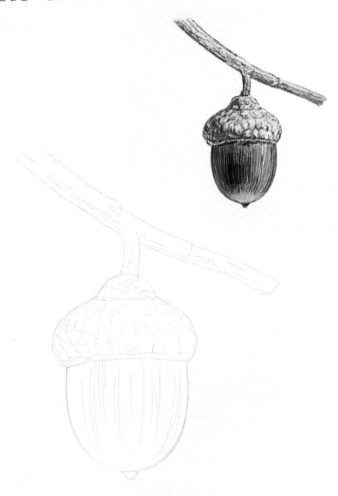

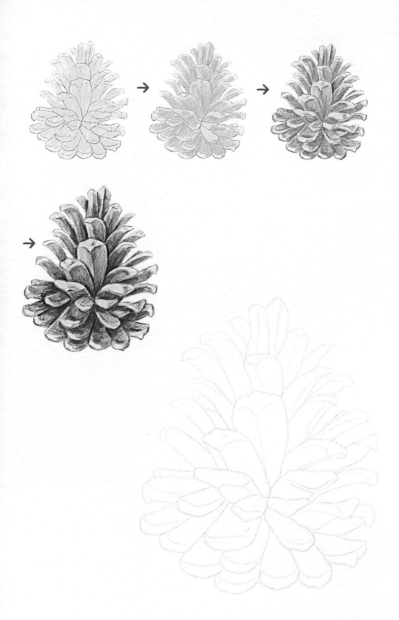

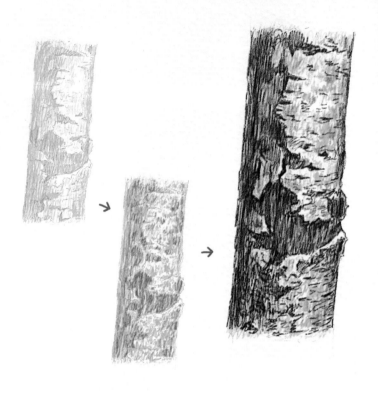

자작나무 줄기를 자세하게 그려 봅니다

멀리에서 보면 흰색에 검은색 가로무늬가 있는 듯 보이지만 자세히 들여다보면 여러 가지 색이 섞여 있습니다. 추운 툰드라 지역이 고향인 자작나무는 추위를 견디기 위해서 지방질을 많이 품고 있습니다. 자작나무 껍질이 흰색인 이유는, 쌓여 있는 눈에 햇빛이 반사되어 수피가 화상을 입을까 봐 수피를 하얗게 선팅을 한 것입니다. 햇빛을 반사하고 온도를 적절하게 조절하여 자신을 보호하는 자작나무 나름의 생존 전략입니다.

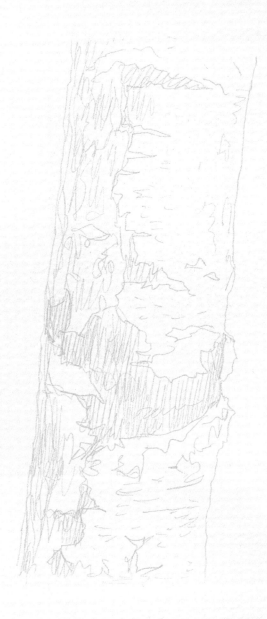

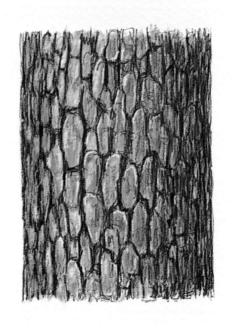

소나무 줄기를 그려 봅니다

줄기의 윗부분은 적갈색을 띄고 얇은 조각으로 갈라지지만 아랫부분은 진한 회갈색으로 깊게 갈라져 마치 거북의 등껍질처럼 보입니다. 보기 그림은 금강송의 줄기이며 다른 소나무보다 색이 붉은 편입니다. 갈색과 회색, 검은색 등 다양한 색을 사용해서 오른쪽 밑그림 위에 채색해 보세요.

집 안에서 편안하게
나무 그리기를 시작해도 좋습니다

집 안에서 키우는 공기 정화 식물 스파티필룸과 떡갈잎고무나무입니다. 둘 다 따뜻한 남쪽 나라 태생이라 특히 겨울철에는 온도와 습도를 잘 조절해 주어야 합니다.

잎 모양이 떡갈나무와 닮아서 떡갈잎고무나무입니다. 옆으로 펴진
것보다 곧게 자란 수형이 보기에 더 좋습니다.

BANYAN TREE

벵갈고무나무입니다. 어릴 적, 우리 집 거실 한 구석에 마치 가구처럼 고무나무 화분 하나가 서 있었는데 미술 숙제로 그 고무나무를 보고 그렸던 게 저의 최초의 나무 드로잉이었습니다. 지금 저희 집 베란다에는 커다란 고무나무가 미미하게나마 실내 공기를 맑게 하고 집 안에 초록빛 생기를 더해 주는 역할을 하고 있습니다. 영어로는 'Banyan tree', 'East indian fig tree'라 불립니다.

BANYAN TREE

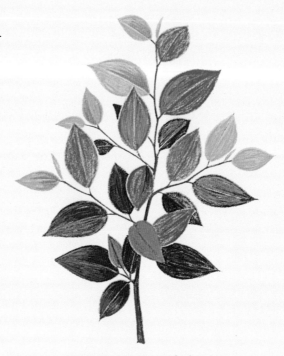

BENJAMIN

집에서 애지중지하며 키우던 벤자민이 줄기만 남은 상태로 고사 직전에 처하게 되어 화분을 아파트 화단으로 옮겨 놓았습니다. 그런데 장맛비를 몇 차례 흠뻑 맞더니 기적처럼 살아나 잎이 무성하게 자라나기 시작했습니다. 보기 그림은 지금까지 잘 살고 있는 그 벤자민의 일부입니다. 벤자민의 정식 명칭은 '벤자민고무나무'이고 잎의 모양과 색깔, 무늬 등에 따라 다양한 종류가 있습니다.

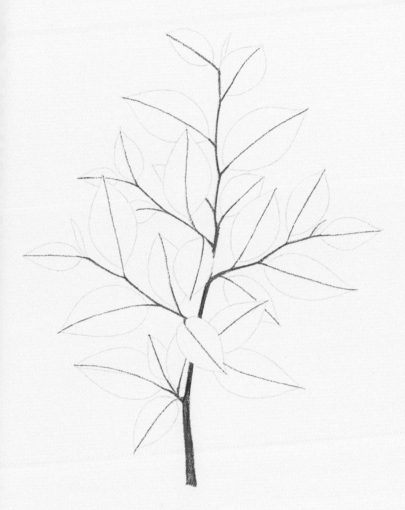

BENJAMIN

유자나무로 유명한 고장 고흥에 들렀다가 묘목 한 그루를 얻어 와 화분
에 심었더니 별 탈 없이 잘 자라고 있습니다. 생김새가 귤나무와 비슷
하지만 귤나무에는 없는 단단하고 뾰족한 가시가 있습니다. 보기 그림
은 잎을 먼저 그린 다음 줄기와 가지를 나중에 그리는 방식으로 채색
을 진행했습니다. 잎은 서너 가지 초록색으로 툭툭 찍듯이 그립니다.

지금부터 본격적인
나무 그리기 여정이 시작됩니다

오른쪽 보기 그림은 가장 일반적인 나무 드로잉의 과정을 보여 줍니다. '모로 가도 서울만 가면 된다'는 속담처럼 순서와 상관없이 완성할 수도 있지만, 무엇이든 기초와 뼈대가 튼튼할수록 안정감과 완성도가 좋아집니다. 그림의 크기를 결정한 다음, 가장 먼저 나무의 자체적인 외형을 살리고 나무의 균형을 유지해 주는 중심 줄기를 스케치하면 밑그림 스케치의 절반은 끝난 셈입니다. 줄기에서 뻗어 나가는 가지를 가장 굵은 부분부터 시작해서 점차 가는 가지로 연결시키면 나무의 구조가 완성됩니다. 잎이 무성한 여름 나무는 가지가 잎에 가려 보이지 않기 때문에 상상력을 동원하거나 보이는 부분만 표시하듯 스케치를 해도 좋습니다. 가지의 가장자리를 따라 전체 윤곽을 엷은 선으로 그려 줍니다. 이때 나무의 비어 있는 공간을 미리 표시해 두는 것도 잊지 말아야 합니다.

채색을 시작할 때는 보기 그림과 같이 밝은색으로 밑칠을 먼저 하는 것이 일반적이지만, 진한 색으로 어두운 그늘 부분을 찾아 채색을 시작하기도 합니다. 두 가지 방식은 각각 장단점이 있으므로 연습을 통해 자신이 더욱 편안하게 느끼는 방식을 선택하면 됩니다. 채색의 과정은 색과 함께 빛과 그림자를 표현함으로써 나무의 전체적인 양감과 입체감을 나타냅니다. 사람들은 저마다 다른 목소리를 가지고 있듯이 저마다 다른 스트로크로 그림을 그립니다. 따라서 아무리 노력을 해도 보기 그림과 똑같은 그림은 그려지지 않는다는 것을 기억하고 최선을 다해 다양한 나무 그리기에 도전하기 바랍니다.

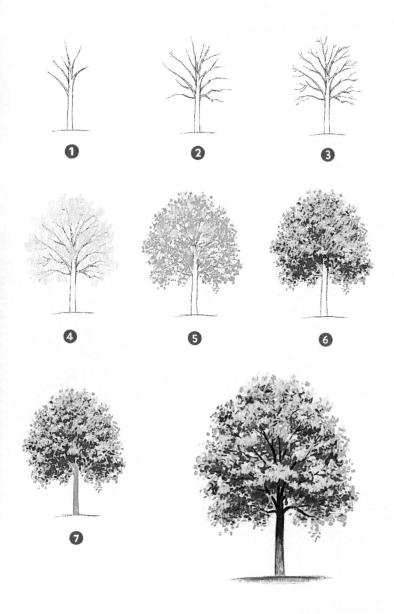

향나무 두 그루를 차례로 그려 봅니다. 아래 그림은 노란색 밑칠로, 오른쪽 그림은 밝은 연두색 밑칠로 시작합니다. 초록색과 올리브그린색, 다크그린색을 사용하여 점점 진해지는 채색을 해 보세요.

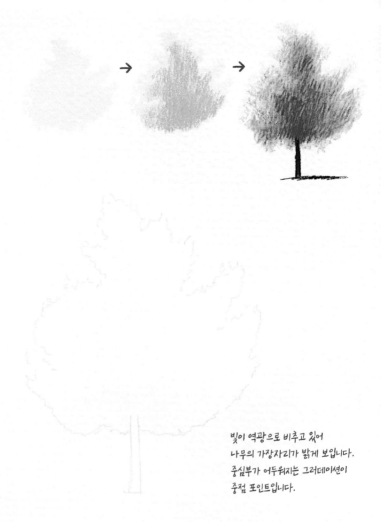

빛이 역광으로 비추고 있어
나무의 가장자리가 밝게 보입니다.
중심부가 어두워지는 그러데이션이
중점 포인트입니다.

아파트의 거실에서 창밖 아래로 내려다보고 그린 나무 드로잉입니다.
그림을 그리는 위치가 나무보다 높은 경우 보기와 같은 그림자 표현이
가능합니다. 빛의 방향이 왼쪽에서 오른쪽을 향하고 있습니다.

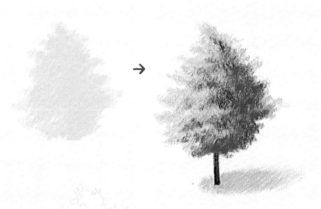

나무 전체를 고깔 모양의 원뿔
형태로 인식하면 명암 처리가 더
쉬워집니다. 잎이 빽빽한 나무는
둥근 공이나 원뿔 형태가 닮습니다.

앞에서 입체감을 표현했다면, 이 방식은 일종의 실루엣 드로잉으로
입체감 대신 형태감 위주의 표현 방식입니다. 톤 조절 없이 한 가지 색
의 진한 톤으로 줄기와 가지, 잎의 형태를 그려 봅니다. 초보자들이
나무 드로잉의 기초를 다지는 데 더할 나위 없이 좋은 연습이 됩니다.
오른쪽 그림의 소나무 가지에 진한 청보라색으로 위에서 아래로 짧
게 내리긋는 스트로크를 반복하여 솔잎을 그려 보세요.

보기 그림과 같이 한 가지 색, 혹은 같은 계열의
색만으로 그리는 그림을 '모노톤 드로잉'이
라고 합니다. 단색 톤을 사용하게 되면
색 선택에 대한 고민을 하지 않아도
세련된 색감 표현이 가능합니다.
아직 색감에 대한 감각을 익히지
못한 초보자들은 모노톤
드로잉의 색을 바탕으로
색의 범위를 조금씩 넓혀
가면서 채색을 하면
보다 안정적인 결과를
얻을 수 있습니다.

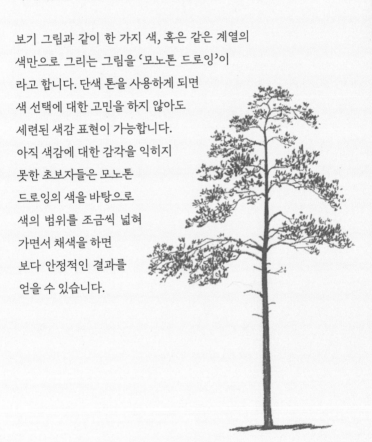

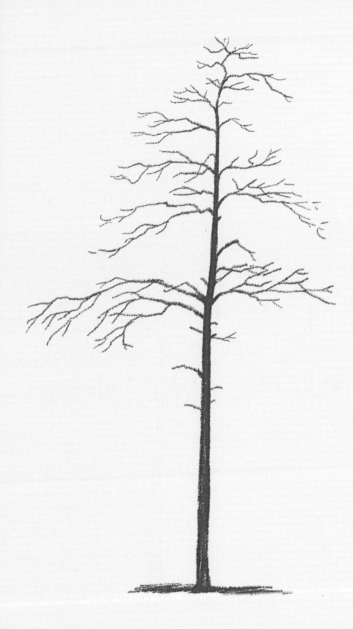

진한 갈색으로 줄기를 그린 다음
두 가지 톤의 초록색을 사용하여
두 번째 소나무를 완성해 보세요.

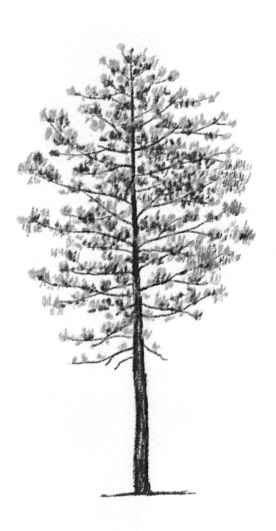

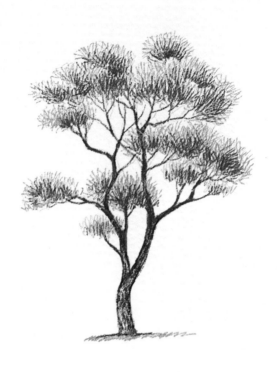

소나무

이런 모양의 소나무를 보게 되면 저는 습관적으로
"일송정 푸른 솔은~"으로 시작되는 '선구자'라는 가곡을
떠올립니다. 굵고 반듯하게 자란 소나무는 쓰임새가 많아서 대부분
일찌감치 잘려 나가기 마련입니다. 반면 바위를 끼고 자란
소나무나 비탈진 언덕에서 자란 소나무는 나이에 비해 작고
마디가 짧으며 줄기도 구부정해서 인간의 손으로부터 자유로울 수
있습니다. 예쁘다고 다 좋은 것은 아닌가 봅니다.

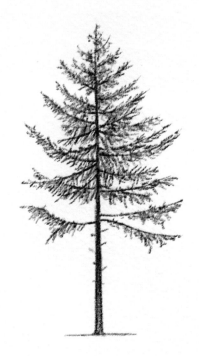

독일가문비

소나무과의 일종인 독일가문비입니다. 우리나라에서도
관상수로 많이 심고 있지만 독일의 숲을 가 보니 실제로
엄청나게 크게 자란 독일가문비나무들로 가득했습니다.
현지인에게 물어보니 예전에 증기 기관을 기반으로 한 산업 발달
과정에서 숲의 나무들을 모조리 베어 땔감으로 썼다고 합니다.
숲이 황폐해지자 국가에서 대규모의 인공 조림을 시작하게
되었는데 주종이 바로 이 나무였다고 합니다. 수많은 동화가
탄생했던 독일의 숲은 가문비나무가 주인공입니다.

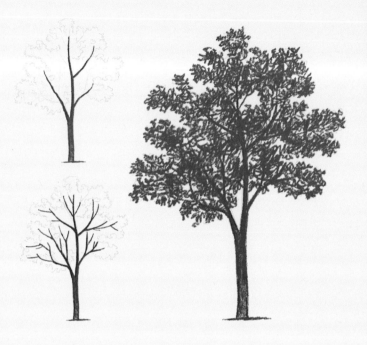

비자나무

지그재그 형식의 짧은 스퀴글 스트로크를 사용하여
모노톤 드로잉으로 비자나무를 그려 봅니다.
해남 녹우당은 고산 윤선도 선생의 유적지입니다. 마을 뒤쪽으로
돌아가면 산비탈을 따라 한겨울에도 짙은 녹음을 자랑하는
비자나무 숲이 있습니다. 산을 오를수록 오래된 비자나무들이
푸른 잎을 흩날리며 손짓합니다. 이따금 숲 사이를 뚫고 들려오는
바람 소리를 들으면 '녹우당綠雨堂'이라는 이름이 얼마나
멋지게 지어진 이름인지 실감하게 됩니다.

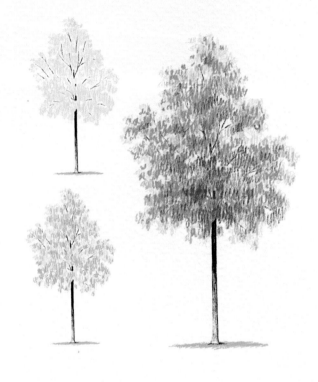

서나무

자작나무과에 속하며 '서어나무'라고도 부릅니다.
유래는 확실하지 않으나 서쪽의 나무라는 뜻으로 추측됩니다.
나뭇잎은 페더링Feathering 스트로크를 사용해 그렸습니다.
연필을 쥔 손가락을 위아래로 움직여 짧은 직선 스트로크를
반복하여 연결시키는 방식을 페더링 스트로크라 부릅니다.
제가 나무 드로잉을 할 때 가장 즐겨 사용하는 스트로크입니다.

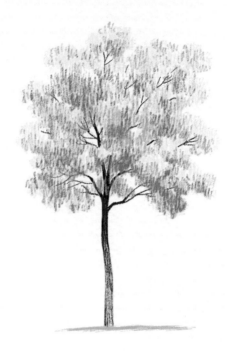

은사시나무

은백양나무와 사시나무의 자연교잡종으로
버드나무과에 속하며 어디서든 잘 자라서 공원의
관상수나 가로수로 많이 심고 있습니다. 한여름 잎이
무성해지면 바람이 불 때마다 나뭇잎 흔들리는 소리가
마치 파도 소리 같습니다. 그늘에 앉아 그 소리를 들으며
책을 읽으면 세상 부러울 것 없는 피서가 됩니다.
밝은 연두색으로 밑칠을 하고 올리브그린색으로
페더링하여 깊이감을 나타냈습니다.

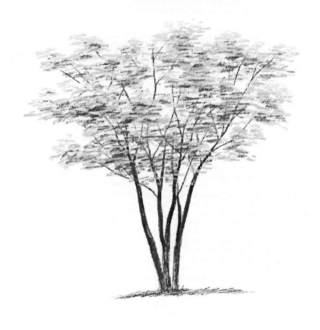

층층나무

모든 잎은 하늘을 향하고 가지는
수평으로 펴져 계단 모양을 하고 있는 나무입니다.
좌우로 페더링을 하여 이 나무의 특징을 나타냈습니다.
좌우로 흔드는 스트로크가 어색하다면
책을 90도로 돌려 놓고 스트로크하면 쉽습니다.

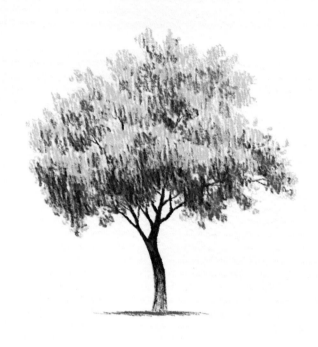

이팝나무

늦은 봄 하얀 꽃송이가 나무를 덮으면
마치 사발에 가득 담긴 이밥(쌀밥을 일컫는 말)처럼 보여
이밥나무라고 불리다가 이팝이 되었다고 합니다.
춘궁기에 허기진 민초들이 얼마나 힘들었으면
하얀 꽃이 쌀밥으로 보였을까요.

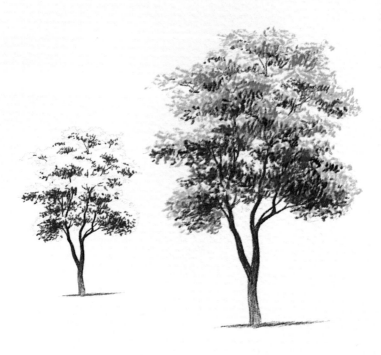

아까시나무

어릴 적 집 마당 구석에서 키우던 토끼가
아까시나무 잎을 잘 먹어서 학교가 끝나면 뒷산에 올라
찾아다니던 추억의 나무입니다. 한때는 외래종으로
우리 산을 망치는 해로운 나무라는 인식이 있었지만
지금은 우리나라 숲의 터줏대감이 되었고,
특히 봄철 꿀을 내는데 가장 큰 역할을 하고 있습니다.
이번 드로잉은 순서를 바꿔서 검은색이나
진한 녹색으로 어두운 톤부터 시작해 보세요.

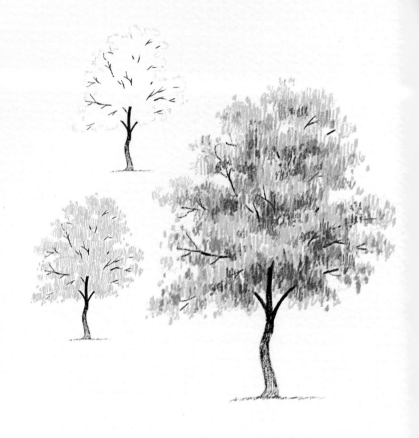

왕벚나무

4월의 왕벚나무입니다. 실제 벚꽃은 흰색에 가까운
연분홍빛이지만 좀 더 진한 톤으로 표현했습니다.
왕벚나무는 제주와 해남에 자생하는
우리나라 특산 나무입니다.

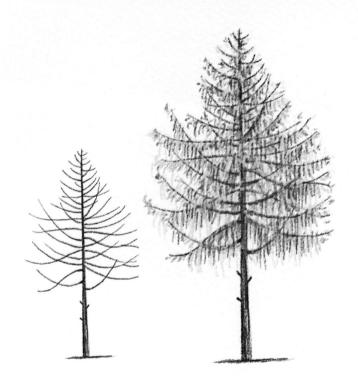

히말라야시더

히말라야시더는 '개잎갈나무'라고도 불리며
원뿔 모양으로 곧게 자라는 아름다운 나무입니다.
우리나라 남부에서 가로수로 많이 볼 수
있습니다. 파키스탄이나 인도의 북쪽 지방에 가 보면
이 나무가 숲의 대부분을 차지하고 있습니다.
우리나라에서 보던 것과는 조금 다르게 바늘 같은 잎이
훨씬 길고 아래쪽으로 처진 모습이었습니다.

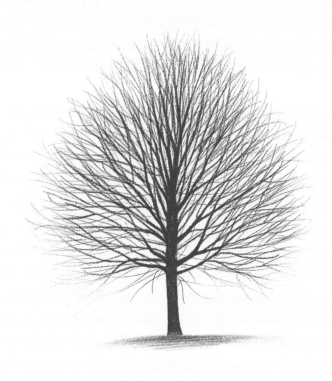

겨울의 떡갈나무

겨울의 떡갈나무를 모노톤 드로잉으로 그려 봅니다.
겨울나무 속에는 스스로의 의지와 끈질긴 생명력으로
겨울을 봄으로 만드는 위대한 에너지가 숨어 있습니다.
죽은 듯 메말라 있는 가지들이 푸르른 4월의 하늘 아래서
수줍은 연두빛 잎을 틔우기 위해 꾹 참고 모진 겨울을
버텨 냅니다. 가장 단단한 껍질 속에 가장 여린 조직을
감춰 두고 미래를 준비하는 나무의 모습입니다.

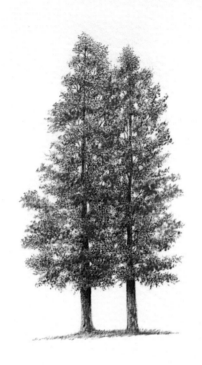

측백나무

나란히 서 있는 측백나무 두 그루를 모노톤 드로잉으로
그려 봅니다. 조선의 명필 추사 김정희가 직접 그려
제자 이상적에게 선물한 세한도가 생각납니다. 추사가 정치적으로
고립되어 곤궁에 처해 있을 때, 이상적은 유배된 스승을 위해
북경에서 귀한 책을 구해다 주었고 추사는 자신의 초라한 처소와
제자의 훌륭한 인품을 상징하는 소나무와 측백나무
두 그루의 나무를 함께 그려 넣었습니다. 기교를 넘어서
그리는 이의 인품과 감정이 담기면 명작이 됩니다.

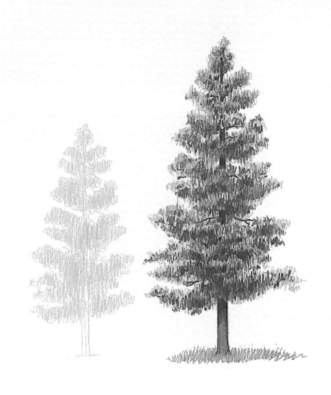

편백

편백은 측백나무와 비슷하지만 높이 20m 정도로 자라는
측백나무에 비해 높이 30m까지 자랄 정도로 키가 큽니다.
주로 남부 지방에서 조림수로 심어져 편백 휴양림이
곳곳에 들어서 있습니다. 편백 숲은 항균 물질인 피톤치드를
많이 내뿜기 때문에 삼림욕장으로 인기가 좋습니다.
향이 좋은 편백을 재료로 한 가구나 생활용품을
많은 사람들이 애용하고 있습니다.

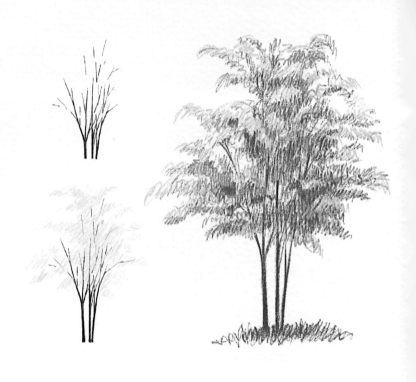

산수유

이른 봄 잎이 나기 전에 노란색 꽃이 먼저 피어
정원수나 관상수로 많이 심습니다. 긴 타원형의 빨간 열매는
좋은 효능이 알려지면서 약용으로도 많이 쓰입니다.
지리산의 산동마을은 전국에서 가장 먼저
봄소식을 전해 준다는 산수유로 유명합니다.
하지만 서울에서 가까운 이천 백사면에도
멋진 산수유 군락이 있습니다.

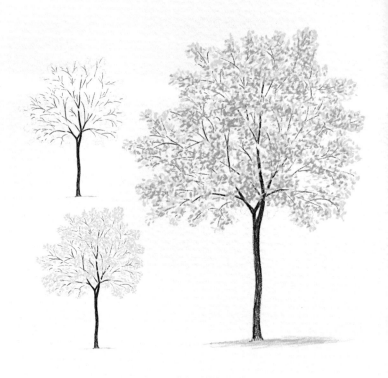

벚나무

벚나무는 꽃이 필 때 잎이 같이 나오지만
왕벚나무는 잎보다 꽃이 먼저 피기 때문에
조경용이나 가로수로 왕벚나무를 선호합니다.
봄이 되면 많은 사람들이 벚꽃 나들이를 하는데
조선 시대에는 매화꽃이나 살구꽃, 혹은 복숭아꽃을 보며
꽃놀이를 즐겼다고 합니다. 벚꽃 놀이만큼 화려하지는 않지만
또 다른 멋이 있었을 것 같다는 생각을 해 봅니다.

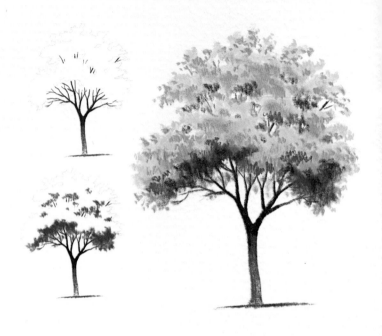

후박나무

법정 스님이 입적하신 불일암 좁은 마당 한편에는
큰 나무가 두 그루 서 있는데 하나는 태산목이고 다른 하나는
후박나무입니다. 두 나무 모두 20m가 넘는 큰 나무들인데
스님께서는 평소에 특히 후박나무를 많이 아끼셨다고 합니다.
스님의 유언에 따라 이 나무 옆에 수목장을 하였는데
자그마한 묘비에 '법정 스님 계신 곳'이라는 소박한 글귀가
쓰여 있습니다. 진한 갈색으로 줄기와 가지를 먼저 그리고
진한 녹색으로 가장 어두운 잎의 그늘부터 시작해서
점차 밝은색으로 진행하며 그림을 완성해 보세요.

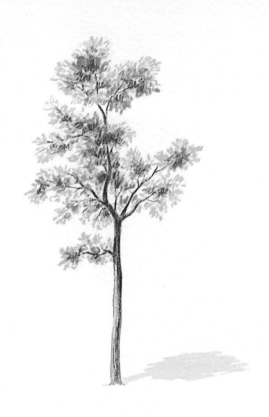

오리나무

오리나무는 주로 개울가의 습기가 많은 곳에서 잘 자랍니다.
이름에 대해서는 5리마다 길가에 심어서 거리를 표시한
나무라는 설이 있지만 분명한 근거는 없습니다.
저는 오래전부터 열대어를 키우는데 어항 속에 오리나무
열매를 몇 개 넣어 주면 물의 산도(ph)가 적정해져
물고기를 건강하게 키울 수 있습니다.

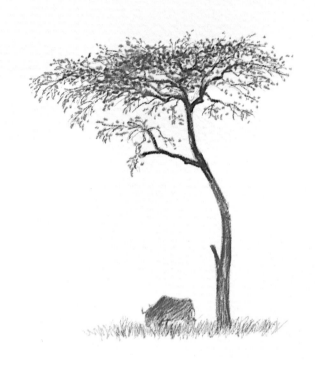

아프리카의 아카시아나무

제가 아프리카 스케치 여행을 하는 동안
키 낮은 풀들로 덮여 있는 사바나 지역에서 유일하게 눈에 띄는
큰키나무였습니다. 뜨거운 햇볕을 피할 수 있는 그늘을 만들어
주는 덕분에 사람이나 동물들이 잠시 땀을 식힐 수 있습니다.
현지인들은 '우산나무Umbrella tree'라고 부르는데, 이유는
줄기 아래쪽 잎은 코뿔소나 멧돼지가 먹고 중간 부분은 임팔라가,
윗부분은 기린이 먹어 치워 기린의 혀가 닿지 못하는 높이에만
잎이 남겨져 나무가 우산 모양이 되었기 때문입니다.

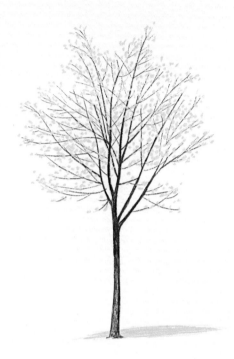

은행나무

4월의 은행나무 가로수입니다. 새순이 움트는 이른 봄
맑은 연둣빛의 나무는 참으로 아름답습니다. 가을의 단풍이
쓸쓸한 아름다움이라면 새로운 시작을 알리는 어린 나뭇잎은
가슴을 설레게 만드는 싱그러운 아름다움입니다.
은행나무는 암수가 정해져 있고 수나무는 열매를 맺지 못합니다.
3억 년에 가까운 세월을 견뎌 온, 살아 있는 화석이라
할 수 있습니다. 우리나라에서 가장 오래된 은행나무는
약 1,100년 된 양평 용문사의 은행나무입니다.

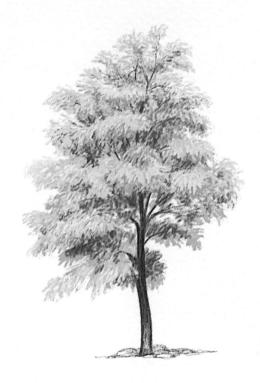

물푸레나무

가지를 꺾어 물에 담그면 물이 푸르게 변해서
붙여진 이름입니다. 산기슭이나 골짜기에서 많이 볼 수 있으며
나무가 단단해서 가구를 만들 때 좋은 소재로 쓰입니다.
서양물푸레나무는 봄철에 가지를 꺾으면 달콤한 수액이 나오는데
이것을 '만나Manna'라고 부릅니다. 겹칠을 할 때 바탕색 때문에
발색이 되지 않을 경우, 커터 날로 조심스럽게 바탕색을
긁어내면 선명한 겹칠을 할 수 있습니다.

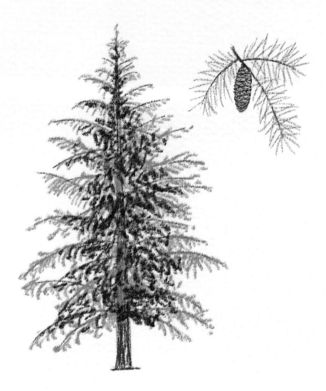

전나무

소나무과에 속하며 '젓나무'라고도 부릅니다.
우리나라에서 가장 유명한 전나무 숲길은 단연 오대산
월정사의 숲길입니다. 부안 내소사의 숲길도 전나무로 유명하지만,
아름드리 전나무들이 빽빽하게 늘어선 월정사 가는 숲길은
꼭 한번 찾아볼 만한 명소입니다. 특히 눈이 내리면
수백 수천 그루의 거대한 크리스마스트리가
만들어 내는 절경을 감상할 수 있습니다.

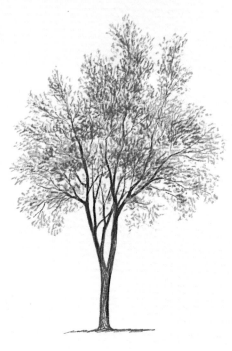

느릅나무

바람을 맞고 흔들리는 느릅나무입니다.
나무의 껍질은 약재로, 목재는 가구재로 사용됩니다.
씹어 보면 끈적끈적한 진액이 나오는데 소의 침 같아 소침나무,
혹은 코나무라고 부르는 고장도 있습니다. 특히 '유근피'라고
불리는 뿌리의 껍질에는 항균 작용이 뛰어난 성분이 있어
비염과 염증 치료에 쓰인다고 합니다. 짧게 끊어지는 스트로크로
나무의 중심에서 바깥 방향으로 그림자 부분은 촘촘하게
가장자리는 성기게 스트로크해 보세요.

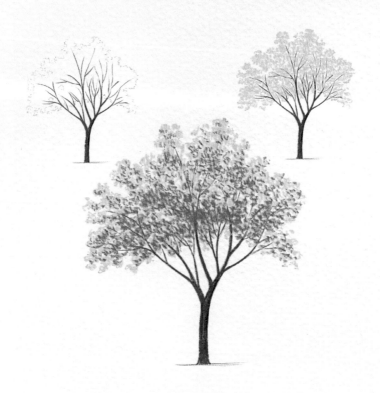

사과나무

꽃이 지고 난 직후의 사과나무입니다. 예전에는
능금이라는 재래종 사과가 전부였지만 19세기 말에 미국의
선교사들을 통해 지금의 사과나무가 도입되었고
국광과 홍옥으로 대표되는 사과 종들이 재배되었습니다.
70년대 초 일본에서 당도가 높은 부사(후지) 종이 들어오면서
껍질이 단단하고 시원한 옛날 국광 사과를
지금은 맛보기가 힘들어졌습니다.

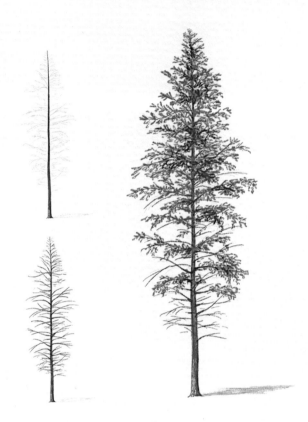

화백

편백과 측백나무, 그리고 화백은 비슷하게 생겨서
구분이 쉽지 않습니다. 특히 편백과 화백은 둘 다
일본이 원산지이며 나뭇잎의 모양과 색까지 비슷합니다.
하지만 나뭇잎을 따서 뒷면을 자세히 보면
구별할 수 있습니다. 흰색 선으로 보이는 숨구멍줄이
편백은 Y 자 모양, 화백은 X 자 모양입니다.

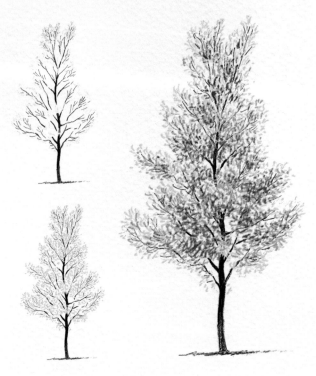

산초나무

가을에 작고 둥근 열매 껍질 속에서 까만 콩처럼 생긴
씨가 톡 튀어나옵니다. 씨로 짠 기름은 오래전부터
향신료로 쓰였고 열매 껍질에는 마취 성분이 들어 있어서
옛날에는 치통으로 고생할 때 이것을 씹어서 통증을
가라앉혔다고 합니다. 산초나무와 비슷한 초피나무가 있는데
초피나무 열매는 껍질을 말려 가루로 만들어서
추어탕에 넣어 먹는 향신료로 씁니다.

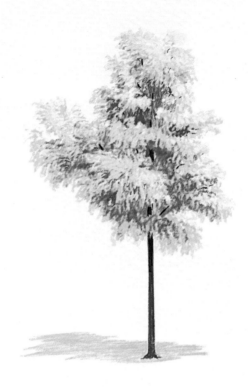

황벽나무

노란색 단풍이 들기 시작하는 10월의 황벽나무입니다.
황벽나무의 뜻은 '노란색 속껍질'이란 의미로,
실제 두꺼운 코르크 재질의 껍질 안쪽은 선명한 노란색을 띠고
있습니다. 이 속껍질은 용도가 다양해서 소염 작용이 있는
약재로도 쓰이고, 노란색 물을 들이는 염료나 예쁜 색깔의 작은
가구를 만드는 목재로도 사용됩니다. 노란색으로 밑칠을 한 다음
연두색에서 초록색, 진한 초록색의 순서로 겹칠을 진행합니다.

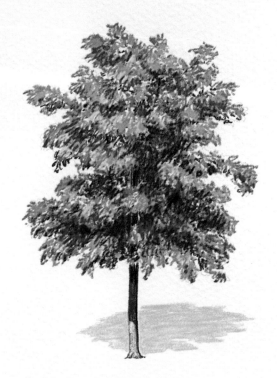

떡갈나무

우리의 숲은 신갈나무, 굴참나무, 상수리나무 등등
우리가 흔히 '참나무'라고 부르는 수종들이 근간을 이루고
있습니다. 봄여름에는 어디에 숨었는지 도통 알 수가 없지만
가을이 서서히 깊어지면 온통 노랗게 물들어 가는 숲속에서
단연 붉은빛을 발하는 나무가 보이기 시작합니다.
진한 단풍보다는 톤과 색이 따뜻하고
살짝 바랜 듯한 색감을 지닌 떡갈나무입니다.

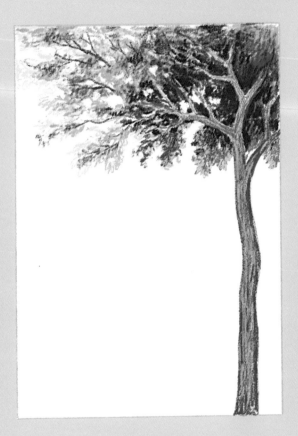

오동나무

나무 드로잉을 하기 위해 모델을 고를 때, 한 그루가
홀로 서 있는 '나 홀로 나무'를 찾기가 쉽지 않습니다.
보기처럼 사진을 트리밍 하듯 구도를 정하고
드로잉을 하면 새로운 느낌의 표현이 가능합니다.
보기 그림은 어느 공원에서 사진을 찍어 두었던 오동나무입니다.

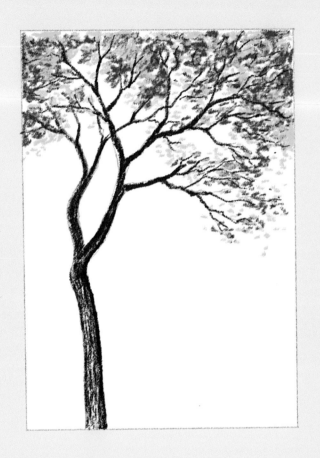

구도를 잡을 때는 보기처럼 줄기의 위치를 정중앙이 아닌 가장자리로 배치하는 것이 좋습니다. 대상의 크기와 여백의 크기는 반비례하며 화면 속의 여백을 어떻게 설정하느냐에 따라 그림의 느낌이 달라집니다. 저는 개인적으로 70% 정도의 여백을 좋아합니다. 여백이너무 커지면 그림에 힘이 없어지고, 여백이 작으면 답답한 구도가됩니다.

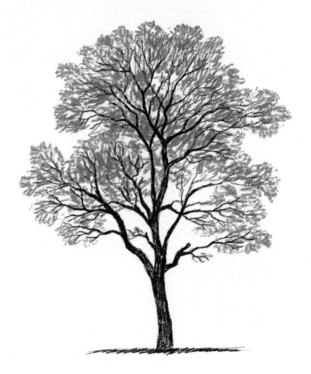

쉬나무

보라색 모노톤으로 그린 쉬나무입니다.

드로잉은 이처럼 자연에 존재하는 나무 고유의 색이라도

그리는 사람의 마음에 따라 얼마든지 연출이 가능합니다.

색뿐 아니라 형태도 마음대로 바꿔 그려 보세요. 미술에서는

이런 시도에 '비현실'이 아니라 '초현실'이라는 용어를 사용합니다.

그리는 사람뿐 아니라 보는 사람에게도 새롭고 낯선 이미지를

느끼게 해 주는 재미있는 드로잉입니다.

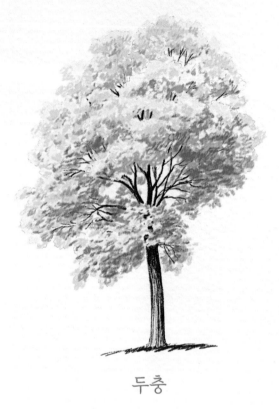

두충

껍질은 강장제로 쓰고, 말린 잎은 차로 마시면
고혈압과 신경통에 효과가 있다는 약용 나무입니다. 이 나무의
효능이 알려지고 많은 사람들이 찾게 되자 재배하는 농가가
늘면서 전국 각지에서 많이 볼 수 있습니다.
키가 큰 편이지만 곧은 줄기에 둥그스름하게 얹혀 있는 잎 모양이
실내에서 키우는 벤자민을 연상케 합니다. 실제 두충의
단풍은 감빛으로 물들지만 은행나무처럼 노랗게 표현했습니다.

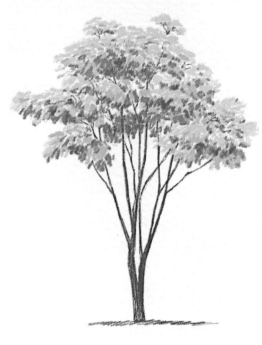

황칠나무

남쪽 지방에서 자라며 줄기에서 얻는 노란색 수액은
'황칠'이라는 이름처럼 예로부터 매우 귀한 칠의 원료로
사용되었습니다. 역사적으로 황칠을 한 목공예품을 중국에
조공으로 보냈다는 기록이 남아 있습니다. 황칠나무가 자라는
지역의 백성들은 수액 채취에 동원되어 일정한 양을 채우지 못하면
벌을 받았기 때문에 황칠나무가 충분히 자라기 전에 몰래
베어 버리는 일이 성행했다고 합니다. 비슷한 이름의
황철나무는 버드나무과의 전혀 다른 나무입니다.

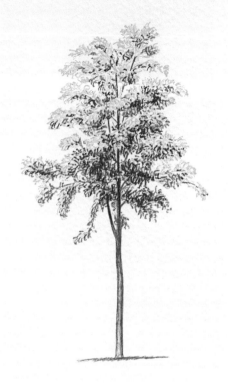

대추나무

예전에는 집집마다 마당 한편에 대추 나무가 한 그루씩은
서 있었는데 아파트에 오래 살다 보니 마당에서 빨갛게 익어가는
대추가 그립습니다. 대추는 나무 한 그루에 많은 열매가
열려서 밤과 함께 풍요와 다산의 의미를 가지며 조선 시대부터
관혼상제, 특히 폐백에 필수적인 상징물이었습니다.
잎사귀가 작은 나무이니 색연필 심을 날카롭게 갈아서
톡톡 찍는 짧은 스트로크로 표현합니다.

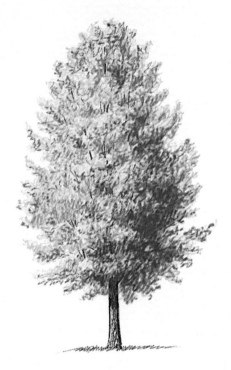

튤립나무

늦은 봄에 피는 노르스름한 꽃이 튤립을 닮아
튤립나무Tulip tree란 이름이 붙여졌습니다. 북미가 원산지이고
연노란색을 띤 목재로 가구, 합판, 종이 등을 만듭니다.
멀리에서 보면 큰 종처럼 우아한 자태를 뽐내는
멋진 나무입니다. 남양주의 다산 정약용 유적지에 가면
잔디밭 한가운데에 우뚝 서 있는 보기 그림의
커다란 튤립나무를 만날 수 있습니다.

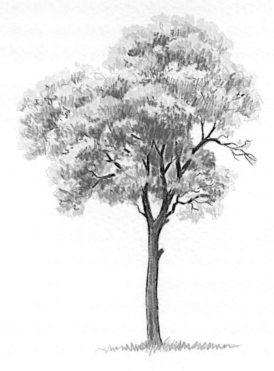

회화나무

노란색으로 옷을 갈아입은 회화나무입니다.
병충해에 강하고 오염된 공기에도 적응을 잘 해서
가로수로 인기가 많습니다. 이 그림의 모델이 된 회화나무
역시 우리 동네 가로수 가운데 하나인데 그림 속의 멋진
모습과는 달리 실제로는 군데군데 가지가 잘려 균형이 깨진
모습입니다. 빨리 자라야 하지만 너무 커지면 커진 만큼
잘려 나가야 하는 가로수의 운명이 안타깝습니다.

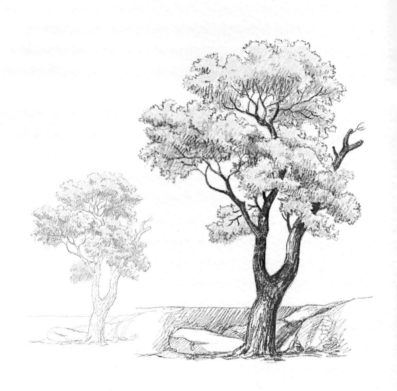

느티나무

'당산'이란 땅이나 마을의 수호신이 있다고 믿어 신성시하는
마을 근처의 산이나 언덕을 뜻합니다. 그곳의 상징이 되는 나무를
'당산나무'라고 불렀는데 그 중에는 커다란 느티나무가 많이
있습니다. 일반적으로 마을에 들어오려는 잡신과 액운을 막아
마을을 보호해 주는 나무를 뜻합니다. 예전에는 이 나무에게
제사를 올리기도 했지만 요즘은 보호수라는 이름으로
관할 행정 관청의 관리를 받고 있습니다.

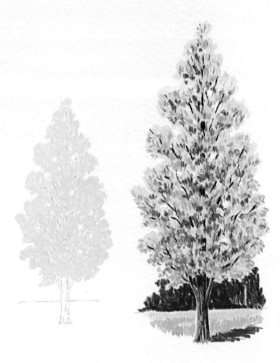

메타세쿼이아

노랗게 물이 들어가는 메타세쿼이아입니다.
가을에 잎과 가지가 함께 떨어져, 겨울이 되면 마치
긴 전신주처럼 생긴 나무가 됩니다. 보기 그림은 몇 해 전 제가
살고 있는 아파트 화단에 누군가 심어 놓은 메타세쿼이아입니다.
볼 때마다 쑥쑥 자라서 지금은 거의 5층 높이에 이르렀습니다.
저는 이 나무를 보면 어렸을 때 보았던 홍콩 무협 영화에서
주인공이 복수를 위해 나무를 심고, 자라는 나무의 키를
뛰어넘으며 무술을 연마하던 장면이 떠오릅니다.

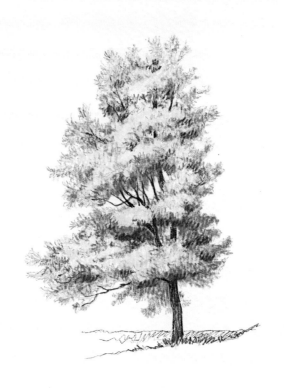

대왕참나무

거창한 이름을 가진 대왕참나무입니다.
북아메리카가 원산지로 5~7 갈래로 잎가장자리가
깊게 파인 잎 모양이 특이합니다. 가을이면 붉은색이나
오렌지색의 단풍이 무척 아름다운 나무입니다.
1936년 베를린 올림픽, 손기정 선수가 마라톤 금메달을 땄을 때
부상으로 받은 대왕참나무 묘목은 '손기정참나무'라고 불려지며
지금도 손기정기념관 앞에 자라고 있습니다.

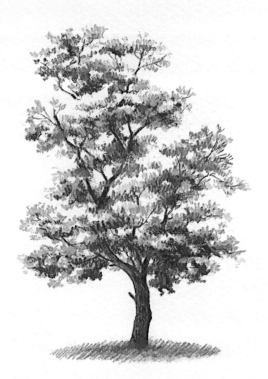

박달나무

모노톤으로 그린 백담사의 박달나무입니다.

강원도의 고즈넉한 절이었던 백담사는 유명한 누군가가

은신처로 삼아 유명해지고, 지금은 관광객과 등산객들로 북적대는

관광지가 되어 절의 품위는 온데간데없이 사라진 듯합니다.

그러나 백담사를 지나 수렴동계곡에 이르면 요란한

소리를 내며 흐르는 계곡물과 곁에서 가지를 뻗은 아름드리

박달나무들이 여전히 옛 모습을 간직하고 있습니다.

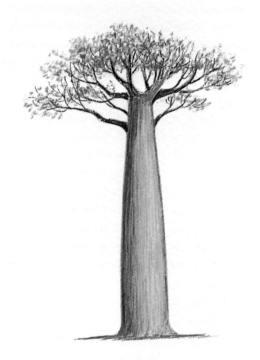

바오밥나무

마다가스카르의 바오밥나무입니다. 생텍쥐페리의
《어린 왕자》에 등장하는 바오밥나무는 아프리카를 여행할 때나
중남미 일부 지역에서도 본 적이 있지만, 가장 나를 압도했던 것은
섬나라 마다가스카르의 바오밥나무입니다. 세계에서 네 번째로 큰
이 바오밥나무는 우선 크기부터 스케일이 다르고 조형적으로도
매우 아름답습니다. 들판에 우뚝 서서 붉은 석양빛에 물든
거대한 바오밥나무 군락은 비현실적인 시각적 체험을 선사합니다.
언젠가 꼭 다시 한 번 보고 싶은 나무입니다.

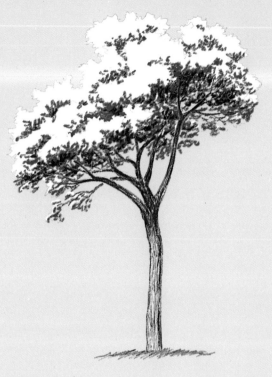

눈 쌓인 소나무

광릉수목원의 눈 쌓인 소나무입니다. 한겨울의 숲은
독특한 운치가 있습니다. 숲이 내는 향기가, 숲이 머금은
빛깔이 훨씬 진하고 신선합니다. 우거진 숲의 틈새 깊숙히
밝은 햇살이 들어오고, 가만히 올려다본 하늘은
새파랗게 반짝입니다. 내 영혼이 숲의 향기에 감싸여
숲의 일부가 된 듯한 착각에 빠져 보기도 합니다.
나도, 겨울 숲의 나무도 생생하게 깨어 있습니다.

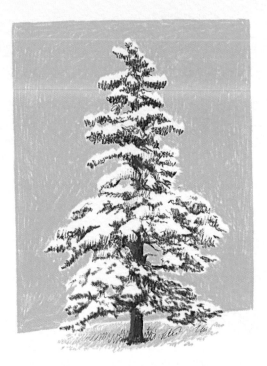

구상나무

눈이 내린 한라산의 구상나무입니다. 배경을 빼곡하게
칠한 다음, 눈의 흰 부분은 남기고 진한 색으로 그늘진 부분과
줄기를 그려서 완성합니다. 구상나무는 전 세계에서
우리나라에서만 자생하는 특산 나무로, 가장 예쁜 크리스마스트리로
알려져 있습니다. 제주에서는 구상나무의 새싹이 돋아날 때
마치 성게의 가시처럼 생겼다고 해서 성게의 제주 방언인
'쿠살'과 나무를 뜻하는 '낭'이 합쳐져 '쿠살낭'으로 불렀고
쿠살나무로 변했다가 지금의 구상나무가 되었다고 합니다.

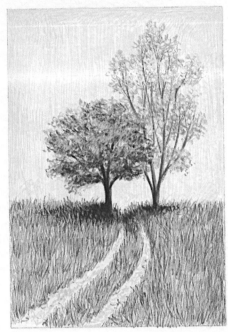

이 책을 마무리하며 나무를 주제로 작은 풍경화를 그려 보겠습니다. 책의 크기가 조금 작은 듯하지만 색연필 심을 가늘게 유지한다면 더 작은 그림도 충분히 그릴 수 있습니다. 이 책에서 지금까지 연습한 나무 드로잉에 배경만 더한 것이기 때문에, 까다롭게 보이지만 그리는 데 큰 어려움은 없습니다. 다만 배경을 색연필 스트로크로 채우기 위해서는 상당한 시간과 노력이 필요합니다. 위의 보기그림과 오른쪽 밑그림은 두려움 없이 그리기를 시작할 수 있도록 도와주는 역할을 할 뿐입니다. 나머지 과정은 언제나 여러분 마음내키는 대로 창의력을 발휘해 그려 보면 더 재미있습니다.

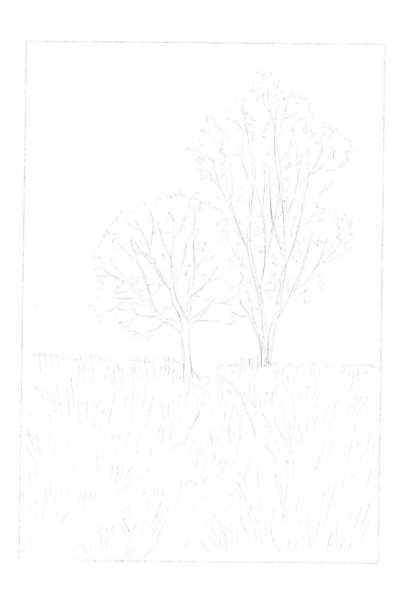

색연필 그림에서 세련된 색감을 이끌어 내려면 밑칠할 색의 선택이 중요합니다. 겹칠이 쉽도록 연한 회색이나 회색에 가까운 채도가 낮은 색으로 부드럽게 스트로크를 하는 것이 좋습니다. 가장 진한 색으로 마무리하는 과정까지 서두르지 않고 천천히 진행하세요.

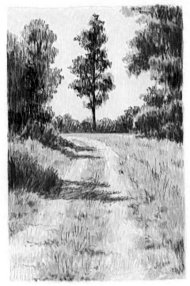

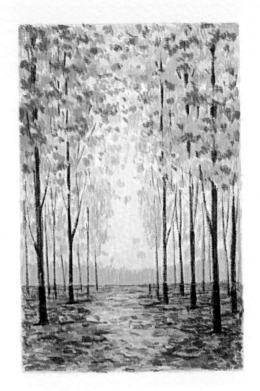

화려한 가을 숲의 풍경

연한 하늘색과 회색으로 하늘과 땅 부분을 밑칠한 다음
나무의 단풍과 낙엽이 쌓인 땅을 다양한 색으로 채색합니다.
노란색과 주홍색이 주색이며, 나머지 색들은 주색을 돋보이게
하는 보조색입니다. 처음부터 너무 진한 색을 쓰기 보다는
진행 상황을 살피면서 마무리 단계에서 포인트로
사용하는 것이 좋습니다. 나뭇잎 사이사이로 보이는
하늘이 가려지지 않도록 주의합니다.

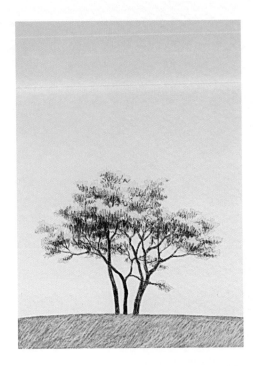

언덕 위의 가시나무 풍경

가시나무는 도토리열매를 맺는 참나무과 나무로
따뜻한 남쪽 지방에서 자라는 늘푸른큰키나무입니다.
하늘이 배경인 풍경화를 그릴 때 하늘의 색깔은
매우 중요합니다. 초보자들이 습관적으로 선택하는
옅은 파란색 대신 다양한 색을 시도해 보기 바랍니다.
실제로 날씨와 시간에 따라 변화하는 하늘의 빛깔은 거의
모든 색들을 포함하고 있으며 그림의 전체적인
분위기를 결정하는 요소입니다.

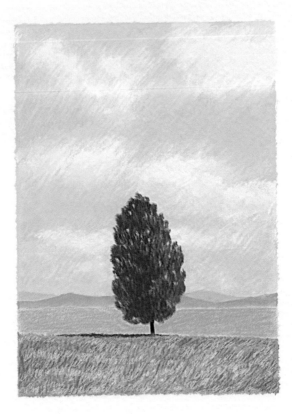

나무와 구름이 있는 풍경

구름의 표현은 풍경화에서 빠지지 않는 구성 요소입니다.
구름과 하늘의 경계가 뚜렷하면 어린아이의 그림처럼 보이므로
경계의 그러데이션을 부드럽게 하는 연습이 필요합니다.
이 그림에서 공기원근법의 기초를 배울 수 있는데
구름이 가까울수록 진하고 선명하게, 멀리 보일수록
하늘과 비슷한 색으로 엷게 표현하는 것입니다.

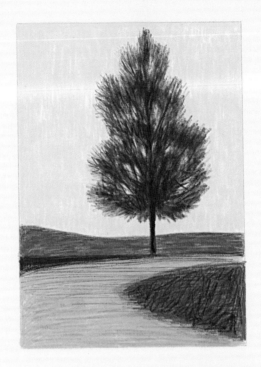

나무와 해 질 무렵 풍경

색연필은 투명한 수채화처럼 어느 정도 바탕색을 드러내기
때문에, 색종이를 사용하면 독특한 색감을 표현할 수 있습니다.
이때 채도가 높거나 진한 색의 색종이는 적합하지 않고,
채도가 낮은 밝은색 색종이를 사용하는 것이 좋습니다. 보기 그림
의 하늘은 연보라색을 사용하였고, 하늘색과 자연스럽게 어울릴 수
있는 청회색과 청록색으로 색채 구성을 하였습니다. 그림에 사용한
모든 색들은 그림을 그리기 전에 미리 결정해 두었고, 나무는
빛의 변화가 없는 실루엣 드로잉 방식으로 단순하게 그렸습니다.

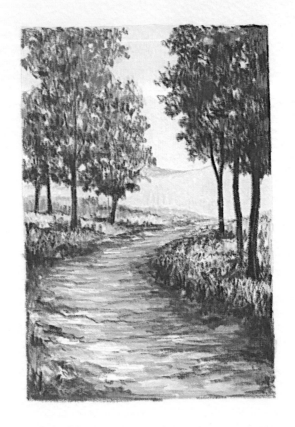

모든 그림 속에는 이야기가 담겨 있습니다. 저는 나무가 있는 풍경을 그릴 때면 늘 길과 함께 구성하기를 좋아합니다. 아마도 무의식적으로 누군가가 지나간 흔적인 길과 제자리에 서서 그것을 지켜보고 있는 나무와의 관계가 보여 주는 상관성에 의미를 부여하는가 봅니다. 보기 그림은 숲 사이에 나 있는 오솔길에 다채로운 색들을 레이어드해 단조로움을 피하고 오른쪽으로 휘어지면서 좁아지는 구도로 자연스럽게 원근감을 나타내고 있습니다.

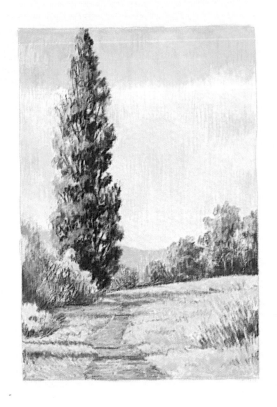

색연필 드로잉은 다루기가 쉽고 간편하다는 장점이 있지만, 보다 풍부하고 깊이 있는 색 표현이 힘들다는 단점도 있습니다. 그 단점을 극복할 수 있는 방법은 다양한 색을 겹쳐서 혼색을 하는 것과 스트로크의 강약 조절로 수채화의 농담을 표현하듯 색의 변화를 꾀하는 것입니다. 이 부분은 말이나 글로 설명이 불가능한 감각의 영역이므로 오직 많은 연습을 통해 스스로 느끼고 경험을 쌓아야 자신만의 표현 방식을 터득할 수 있습니다. 지금까지 이 책과 함께한 연습이 그 출발이 되었으면 하는 바람입니다.

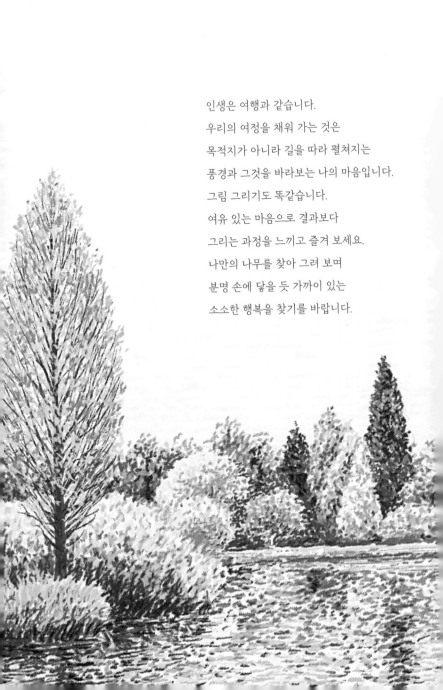

인생은 여행과 같습니다.
우리의 여정을 채워 가는 것은
목적지가 아니라 길을 따라 펼쳐지는
풍경과 그것을 바라보는 나의 마음입니다.
그림 그리기도 똑같습니다.
여유 있는 마음으로 결과보다
그리는 과정을 느끼고 즐겨 보세요.
나만의 나무를 찾아 그려 보며
분명 손에 닿을 듯 가까이 있는
소소한 행복을 찾기를 바랍니다.

"오늘도 행복하게 나무를 그립니다"

그림을 그리는 일은 세상의 걱정과 근심으로부터 나를 자유롭게 합니다. 명상을 하듯 그림을 그려 보세요. 손은 움직이되 마음을 비우면 좋은 그림이 그려집니다. 하지만 실제로 그것을 실천하기란 쉽지 않습니다. 좀 더 잘 그려 보겠다는 욕심과 섣부른 판단들은 머릿속을 더 복잡하게 만들고, 오히려 그림을 그리는 일 자체가 부담과 걱정이 되어 버리는 경우가 많습니다.

좋은 취미 한 가지를 가진다는 것은 결코 쉬운 일은 아닙니다. 즐기되 얽매이지 않는 현명함과 작은 성과에도 만족할 줄 아는 겸손함, 그리고 쉽게 포기하지 않는 꾸준함이 있어야 합니다. 그런 점에서 나무는 그림을 부담 없이 배우고 연습할 수 있는 좋은 대상이 되어 줍니다. 나무의 형태와 색은 다양하고 고정화되어 있지 않아 똑같이 그려지지 않아도 실망감이 적고, 닮게 그려야 한다는 강박으로부터 좀 더 자유로울 수 있습니다. 나무 드로잉은 어반 스케치나 여행 스케치의 토대기 되어 우리의 여정을 풍요롭게 해 줄 것이며, 자연과 예술이 함께하는 삶을 위해 우리가 오래도록 이어갈 수 있는 고마운 수단이 되어 줄 것입니다. 이 책과 함께한 당신에게 감사의 인사를 전합니다. 저는 오늘도 나무를 그릴 수 있어서 행복합니다.

나무 그림 찾아보기

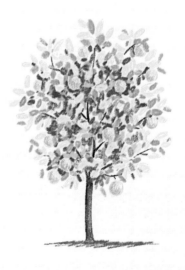

김충원 쓰고 그림

서울대학교 미술대학과 대학원에서 시각 디자인을 전공했으며, 오랜 기간 명지전문대학 커뮤니케이션 디자인과 교수로 재직했다. 다섯 번의 개인전을 연 드로잉 아티스트이자, 전방위 디자이너로서 다양한 분야에서 새롭고 독특한 콘텐츠로 활발한 창작 활동을 하고 있다. 그동안 지은 책으로는 일상 예술가를 위한 〈오늘도 나무를 그리다〉, 〈스케치 쉽게 하기〉, 〈5분 스케치〉, 〈김충원 미술 수업〉 시리즈 등이 있으며, 누구나 쉽게 즐기는 컬러링북 〈행복한 채색의 시간〉, 〈힐링 드로잉 노트〉, 〈5분 컬러링북〉 시리즈, 그리고 여행가로서 아프리카를 여행하며 남긴 드로잉 에세이 《스케치 아프리카》 등이 있다.

인쇄 – 2021년 6월 1일
발행 – 2021년 6월 8일
지은이 – 김충원
발행인 – 허진
발행처 – 진선출판사(주)
편집 – 김경미, 이미선, 권지은, 최윤선
디자인 – 고은정, 구연화
총무·마케팅 – 유재수, 나미영, 김수연, 허인화
주소 – 서울시 종로구 삼일대로 457 (경운동 88번지) 수운회관 15층
　　　　전화 (02)720-5990　팩스 (02)739-2129
　　　　홈페이지 www.jinsun.co.kr
등록 – 1975년 9월 3일 10-92

*책값은 뒤표지에 있습니다. ⓒ 김충원, 2021

ISBN 979-11-90779-33-3 13650

진선 아트북은 진선출판사의 예술책 브랜드입니다.
창작의 기쁨이 가득한 책으로 여러분께 미적 감성을 선물하겠습니다.